U0014351

創造力なき日本——アートの現場で蘇る「覚悟」と「継続」

村上 隆

前言

本書的原書名《失去創造力的日本》，反映當前日本令人憂心的現況。

倒也不是說「日本已經不行了」、「日本的製造業已經走到盡頭」，但不可否認，現今日本的創造力確實不斷衰退中。為什麼呢？我的回答是：因為人們徹底迷思在戰後興起的「Dreams come true」＝「夢想總有一天會實現」這種思維。

我之所以用這如此聳動的書名，基本上是希望喚醒大家，落實行動，也就是重視創造力這件事。

由我一手打造的藝術複合式企業「kaikai kiki」成立於二〇〇一年，前身是創立於一九九六年的藝術團體「Philopon Factory」，也就是說，目前這種經營模式歷經了十六年。

十六年來，我強烈感受到「技術力與集中力不斷衰退」，換句話說，就

是「勞動力衰退。」

我試著探究原因，以自己找到的答案為題：「是否能建立一個讓勞資雙方都能朝著更好的方向發展的機制？」寫了這本書。

我想應該有不少人認為藝術是一項孤軍奮戰的作業，對於將藝術與組織方法論結合一事，深感狐疑。

但我的工作一直以來就是結集學習藝術的年輕學子，統合他們的創造力，完成一件件共同創作的作品，而這些作品也贏得世人的好評。

在藝術界打滾二十年的我，從率領經營團隊這十六年來，悟出一個「管理模式」。

那就是以與大企業、熱門企業的管理機制完全相反的發想為基礎，架構而成的「極端言論式管理」。畢竟要是一直採用一般日式管理理論的話，根本無法在國際舞台上競爭。

正因為跳脫傳統，才有征戰全球的實力。

藝術絕對不單是一項孤軍奮戰的作業。

只要善用每個人擁有的潛能，分工合作，便能讓每個人發揮所長，而且絕對能發揮到極致。

造成現今年輕世代勞動力衰退的眾多因素之一，就是抱持著「沒有特色才是王道」的心態。

戰後日本奉行的西方民主主義，是在強調眾人平等的制約下，排除競爭這字眼。不抱獨立心的日本，為了打造合群的社會，打造出這種思維模式。

個人的思維模式包含了各種想法，企業的思維模式則是囊括組織架構與策略等，唯有打破傳統思維模式，才能孕育出站上國際舞台的實力。

我的教育方式是深入啟發每個人最擅長的領域，也就是徹底瓦解他們那種耽溺於戰後和平時代的刻板思維，花時間栽培他們創造個人新特色。

我想，唯有耐心、有毅力地培育人才，才能啟發他們的競爭力。

這種作法與當前日本社會風氣全然不符，是吧？但唯有改變，才能讓新一代不會喪失征戰國際舞台的競爭力。

日本商界摒除「競爭」這字眼的同時，也意味著求勝心日趨薄弱。

雖然藝術界也是如此，但大多數人都是在「想畫什麼就畫什麼」這種框架下持續創作，最後卻因為無法脫離「興趣」這個緊箍咒，只能黯然結束創作活動。

若想在藝術界生存，就必須完全掌握這業界的生態，確實擬定目標，然後「朝目標射擊」，唯有如此才能致勝。

現今日本的思考模式還停留在「有出手就好」這種亂槍打鳥的心態，要是無法審視這一點，無論個人還是組織都沒有將來可言。

身為藝術家，最該追求的不是設計力與品味等技術層面的東西，而是「執著」。只要擁有「非比尋常的執著力」，無論遇到任何事都有決心做

5

到底，也才會成功。要是沒有這股決心，何來成功可言，我想這一點無庸置疑。

我認為藝術界與商業界有著不少共通點，但藝術界還是有其獨特性，所以需要更強韌的決心。

本書第一章就是在探討這部分，或許有些人對於內容不太苟同。再加上我提及一些業界內情，多少有點吐苦水的成分。然而，對於深為不知如何帶領年輕世代，而煩惱不已的中小企業老闆及管理階層來說，或許能為如何管理生在太平世代的年輕族群這難題，指點一些迷津。

對於因為看到「商業論」、「組織論」等字眼，而買這本書的讀者，我建議依「第四章→第二章→書末對談」的順序閱讀；對於想一窺藝術界內幕的讀者來說，也許依「第一章→第三章→第五章」這種順序閱讀也不錯。

我為何要苦心培育人才呢？

若我說是出於一顆惜才、愛才的心，肯定備受世人肯定，蔚為佳話，但事實並非如此，我只是抱著明知不可為而為的決心。

譬如，你問馴犬師：「你喜歡狗嗎？」相信沒有人會回答：「不喜歡」吧。

但這行業只靠「喜歡」兩字是無法堅持下去的，所以基於愛狗心態而從事這分工作的動機，實在欠缺說服力。

當然也有人因緣際會到愛犬訓練中心之類的機構打工，從中瞭解到自己很適合這分工作，決定以此為終身職的例子也有。

現在的我好比馴犬師，指導年輕世代如何激發他們的潛力。

雖然我關愛那些以藝術創作為志向的年輕人，但絕對不是以提拔他們作為我的人生唯一課題，只能說是無心插柳，柳成蔭罷了。

我年輕時，常想著要是自己有宮崎駿*、大友克洋*先生那樣的畫功，肯

編注
* 宮崎駿是日本動畫師、動畫導演、及漫畫家。日本知名動畫廠吉卜力工作室的核心人物之一。執導過12部長篇動畫電影，至2013年9月宣布退休。
* 大友克洋是日本漫畫家及動畫導演，出生於日本宮城縣登米市，代表作為自身擔任導演及原作的《阿基拉》。

8

定能活躍於大眾藝術界，自信滿滿展現自己的才能。

可惜我的畫功並不好，即便如此，還是在當代藝術這塊領域找到屬於自己的一片天。我想世上一定有不少人和我有一樣的煩惱，「喜歡畫畫，但畫功不怎麼樣」、「即便如此，還是想待在這業界，該怎麼辦才好呢？」。我想對他們說：「既然想待，就待下去吧！」同時也想對他們說：「必須要有一定的覺悟才行。」

我之所以想這麼說，並非要潑和過去的我面臨同樣困境之人的冷水，只是有種同病相憐的感覺。也許因為我也是一路被評論家、御宅族們臭罵過來的，所以非常能夠瞭解徘徊在十字路口之人的心情。

當代藝術界並非以畫功了得為目標，而是一處好比二手拍賣會的領域。

希望自己能以前輩身分，為想好好認識這塊領域的人，指點迷津。

無論是想了解組織力為何，還是以成為藝術家為目標的人，若這本書能助其一臂之力的話，就是我莫大的榮幸。

目次

11

15

167

第一章 藝術界的生存之道

アート業界で生きていくということ

村上 隆：以成為藝術家為目標的你，一定要明白的處世之道

「藝術家是位於社會最底層的位置，要是沒有這種自覺，就無法在這業界生存。」

若你以成為藝術家為目標，必須先了解一件事。

本書除了點出如何在藝術界生存的方法之外，也會對照商業界情況，探討方法論的可行性。因此，我在第一階段想傳達的就是這件事。

二〇〇一年，前身是「Philopon Factory」的「kaikai kiki」成立。kaikai kiki 是一家藝術複合式企業，包括正職員工、工讀生等，一共約二百人。若加上配合的外製單位，約四百人參與各種企劃。kaikai kiki 這名稱取自狩野永德＊提及的一句批判字眼「恠恠奇奇」＊，希望這家公司給人「當代狩野派」印象。

接手後的首要任務就是讓企業正常運作，培育人才遂成了一大方針。

編注
＊狩野永德為日本戰國時代畫師。
＊恠與怪相通。

近來每當有新人加入團隊時，我都會告訴他們開頭提到的那句話，然後問他們是否有此自覺，以及堅持下去的覺悟。

也會介紹一下歷史學家網野善彥（1928～2004，日本歷史學家）的著作《中世紀的賤民與妓女》（明石書店出版）。

以往藝能民和商工民、職能民一樣，都是天皇和神佛的直屬民。但隨著社會結構變遷，卻成了「被輕賤的存在」。我會邊說明由來，邊告訴他們：「自古以來，藝能民就是位於社會的最底層，直到現在還是如此。」

立志成為藝術家為的人，往往容易自我膨脹：「藝術家是與眾不同的存在，比一般人還了不起。」其實，必須拋開這種誤解才行。

「就算你在藝術界多麼成功，還是無法擺脫位於社會最底層的事實。」

要是無法理解這道理，沒有這番覺悟的話，一定無法在這業界堅持下去。

村上隆：逐漸衰退的「勞動力」

我除了告訴加入 kaikai kiki 的新人們，藝術家絕對無法擺脫位於最底層的事實之外，也提醒他們要是沒有「身為組織一份子的自覺」，絕對無法在工房待下去。

不僅藝術界，缺乏職場常識，不夠主動積極是現今職場新人的通病。許多年輕世代竟然連根本不需要特別說明的職場常識也不懂。

像是尊敬上司、遵守公司內部規定、按照上頭指示行事等。

這些理所當然的事，竟成了理所不當然的事。

曾在工地現場打過工的人，應該很清楚業主與承包商、工頭與領班、設計師與作業員之間的各種關係，學習到所謂的社會階層關係。其他像是餐廳廚房等類似打工經驗也可以學習到這種關係。

但想在藝術界打拚的年輕人，卻極度缺乏這樣的經驗。

加上藝術大學學生在學習期間不斷被灌輸「只要創作自己想要的東西就行了」這種觀念，以至於不少年輕人過度膨脹自我，自以為無所不能，反而無法適應現實社會。

一旦進入組織，完全無所適從。

關於這一點，我一開始就會嚴格提醒，醜話先說前頭：

「也許我會在某一天、某個時間點，突然暴怒起來。或許這是你們至今生存的世界無法理解的事，但這就是藝術界。所以當你們惹誰生氣時，請先想一想對方為何生氣。」

當我暴怒時，經常會情緒失控地摔東西，為什麼呢？因為現在的年輕人，常讓我有一種不知從何教起的無力感，即便再三耳提面命，還是沒有確實聽進去，逼得我只能勃然大怒，以摔東西取代諄諄教誨。

雖然他們面對眼前景況，非但無法理解，還會心想：「這老頭怎麼突然發飆啊?!」但至少他們已經察覺事情非同小可，而且原因就出在自己身

上。所以為了讓他們至少有此體認，我選擇以發怒的方式表現，這種作法就像以往掌櫃對待下人的態度。

村上隆：別將「工作」與「夢想」混為一談！

kaikai kiki 進行過一項共三百人參與，長達一百公尺，名為「五百羅漢圖」的大作。

這件浩大工程當然是採分工合作方式進行，然而作業期間遇到不少狀況，像是有工作人員突然以「做自己想做的事」為由，中途退出。

不管你多麼成功，只要待在當代藝術界一天，就不會有能自由做任何事的日子到來。就算真的有那麼一天，也必須經過一關關嚴苛的考驗。而且考驗期間，就算你對將來再怎麼焦慮不安也無計可施。獨處之時，隨你怎麼煩惱「往後該怎麼辦？」都行，但若是將這種焦躁情緒帶進職場，就是

23

完全不了解藝術界的不專業表現。

立志成為藝術家的人，心想：「明明我是個將來會登上國際舞台的人，幹嘛要待在這裡幹些雜事，還要忍受別人的鳥氣啊！」比起迫在眉睫的完工日，更擔心自己的將來。

若無論如何都無法捨棄夢想，我也不好多說什麼。但只要我待在 kaikai kiki 一天，就會將進來這裡的新人視為以奧運為目標的選手，給予他們最紮實的訓練。

在當代藝術界打滾二十年的我，十分清楚「如何才能在這業界存活」、「該怎麼做才有效率」，至少比剛從藝大畢業，加入 kaikai kiki 團隊的新人，累積更多的經驗與技巧。

所以不先向我學習，不是很奇怪嗎？失了當初進來 kaikai kiki 的意義，不是嗎？

我想說的是，暫且不提將來的事，既然已經加入 kaikai kiki 這團隊，就該

好好咀嚼村上隆說過的話，想想能從他的身上學到什麼。

村上隆：一般企業界也適用的「成功術」

二〇一一年開始，只要有新血加入，我都會訓誡關於社會階層一事。

唯有讓他們一開始就有此認知，才能培育出真正的人才。

因為我想將 kaikai kiki 打造成──縱使我死了，還能繼續屹立不搖三百年的集團。

日本名畫當中，真正具有國際知名度的只有葛飾北齋*的「富嶽三十六景」──其中那看得到大波浪彼端的富士山構圖就是「神奈川沖浪裡」。

雖然也有其他備受肯定的日本畫家名作，但留在世界美術史上的只有這一幅。

所以我希望 kaikai kiki 能像這幅名畫一樣留存百年。

編注
* 葛飾北齋是日本江戶時代後期的浮世繪師，
日本化政文化的代表人物。

企業の論理にも通じる「成功術」

我的理念就是培育人才，創造一幅能名留世界美術史的名畫。

雖然我有這種理念，但我要求新人一進來要學習的不是繪畫技法，而是如何待人接物。

不知如何待人接物的人，不但無法融入組織，也無法在藝術界生存。

我想這部分與「企業經營理念」有許多共通點。

其實藝術界比一般企業更看重這部分。

要是覺得藝術界是個不需要看別人臉色的業界，可就大錯特錯了。應該說：「這是個講求如何取悅別人的業界」。

下一章會詳細說明。總之，取悅的對象除了特定人士之外，還有客戶。

在這業界要想成功是有方法的。

第一步就是有所覺悟，懂得待人接物。

這不單是道德教育，也是「邁向成功的捷徑」。

想成為藝術家，想在國際舞台闖出一番名聲。

不少人都是抱持這種理想，相信自己能實現夢想而進入藝大就讀。我只

能說，這些人沒有美好的未來可以期待。

怎麼說呢？最好別奢望在藝大就讀的四年，就能了解何謂藝術的本質，

學到如何靠藝術創作成功的方法論。

也許你以為只要有才華，進入知名藝大，將來就有保障，這只是幻想。

相反的，就算畫功不怎麼樣，只要懂得待人接物，反而更有前途。

這就是藝術界。

我希望想在藝術界生存的人看這本書，首先要了解這一點。

這本書接下來的內容，有些應該對於非藝術界的人也有所啟發、可供參

考的部分。

kaikai kiki 有越來越多需要許多人一起參與的案子，我想一般企業的工作

模式也是如此。

許多人一起參與作業，作品就更多樣化。當然每個人針對既定的主題，

都有自己必須扮演的角色，但還是會將自己的想法與感性投射在作品上，呈現出「當下」的模樣。

製作大規模的作品不僅要投入龐大人力，過程中還會發生意料之外的化學反應，而且這種化學反應不只發生在藝術創作上，也會成為作品的力量、商業的力量。

村上隆：社會底層之人的生存之道

所謂自由、民主主義就像宗教，「Dreams come true」（美夢成真）就是自由、民主主義的教義，也是給予身處不平等環境的人們，一個能立足社會的妄想。

然而，在由美國興起的自由經濟形體崩壞，教義不再具有威信的現在，老是抓著這種妄想、幻想也不是辦法。

即便是藝術，也是基於附加在自由、民主主義下的資本主義而成立的。

正因為如此，更要清楚了解當代藝術在日本社會階層，或是全球經濟階層中，究竟占著什麼樣的位子。

我明白懷抱夢想進入藝術界的人，突然聽到這番話：「絕對無法擺脫位於金字塔結構最底層的宿命」，肯定無法理解，也不能接受。但若停滯不前，便無法往前走。

當代藝術的現況更是如此。

藝術分為「大眾藝術」與「純藝術」，當代藝術屬於純藝術。一提到純藝術，或許會聯想到金字塔頂端的上流社會，其實不然。簡單來說，客戶就是金主。

藝術作品不是為了滿足自己而創作，而是一筆生意，必須想辦法賣出去的東西。因此，必須克服價值觀的差異，求得能讓對方、客戶理解的「客觀性」。

這部分正是立志成為藝術家的日本人，最欠缺的認知。

當代藝術的客源比純藝術更小眾。

再回到現實面的話題吧。完成長達一百公尺的「五百羅漢圖」，光是特別訂製的絹布製版就要花費約一億五千萬日圓，所以必須找到願意贊助的金主。要是沒有這種認知，就無法創作當代藝術。

一切從籌措資金開始，這一點和企業經營理念相通。

至於與客戶之間的關係，身為藝術家的我們必須隨時提醒自己：「我們是看別人的臉色行事」。

要是一味抱著「等待伯樂」的心態，絕對等不到這一天。

唯有主動出擊，才能讓別人理解你的想法。

這才是位於最底層之人的生存之道。

捨棄等待別人賞識的心態，就是成為成功藝術家的第一步。

村上隆：對藝術家來說，什麼是「成功」？

那麼，如此壓抑自我，近似自虐的藝術家所追求的成功究竟為何？關於這一點，我的看法與別人不同，也許是個爭議點。對我來說，成功就是「創作一件能名垂青史的作品」。

社群藝術、數位藝術、另類藝術等，不斷出現各種新的藝術型態，吸引喜歡追逐潮流的評論家與愛好者，其中有好評也有惡評。但其實大家都明白──名作、名畫要是無法成為吸引人潮的觀光資源，根本毫無意義。然而，這種東西無法倉促完成，需要耐心等候。還必須經過時間淬鍊才能顯出它的不凡。尤其在沒有贊助金，也沒有評論家、任何資料可以佐證的情況下，只能憑藉作品深厚的底蘊彰顯價值。

但這種事只會發生在現今時代，我認為真正的藝術家所要達到的成功，就是為了打造一件名作，甘願拋棄世俗名聲，為此不斷精進才是唯一答

案。我希望藉由這本書，傳遞這種想法。

村上隆：「實事求是」的行事風格

我知道日本有很多人討厭我，也明白討厭我的理由，因為日本人不喜歡我的行事風格。

譬如，某種藥物治療某種疾病很有效，明明日本人和東方人只要服用一顆就有效，西方人卻得服用兩顆才見效。不去調查原因，只是告訴大家：「服用一顆就行了。要是沒效，我就不知道了。」這種敷衍態度完全不符合我的作風。

要是我的話，不但會確實調查、掌握箇中差異，還會明確告知西方人必須服用兩顆才行。

我不是強迫別人一定要遵從我的行事風格，只是習慣以「實事求是」的

態度面對工作。

或許你認為我的作法才是對的，但在藝術界，沒有自我風格的人才顯得謙虛。

就算研發出能治療這時代流行疾病的特效藥，但對當代藝術創作者來說，根本是遙不可及的事。因為這種藥只提供給部分菁英分子以及大眾藝術的領導者們。我們的工作就是思考如何將別人研發的藥賣出去，取得能賣到各國的憑證。

這就是許多人對我的看法不以為然、之所以那麼討厭我的原因。

村上隆：商業行為、啟蒙活動，以及非法盜版的差異

聽說有日本當代藝術家在沒有申請專利證明的情況下，違法販售從先進國家帶回來的新藥。

在我看來，這些人說穿了，就是在做「不入流的事」（模仿），但他們自有一套說詞，還拿我當擋箭牌：

「村上隆做的事才不入流吧！只是惡搞日本文化，外銷國外罷了。」

他們的說詞實在太偏頗。完全不同於套用或模仿金字塔頂端的東西——我是試著將下層東西帶往上層，所以他們做的事（前者，與我做的事（後者），根本是不同層級的事。

我做的是依循當代藝術規則的商業行為，那些模仿的人所做的事，充其量只是讓下層的人了解上層有些什麼東西的啟蒙活動。

那根本不是藝術家該做的事，若以商業觀點來看，就是與「盜版行為」無異。

若想在藝術界生存，就必須了解這種行為的本質。

話說回來，也許很多人討厭我的行事風格，但當代藝術就是如此。

村上隆：認清現實，藝術創作的路才能走得長久

我想之所以沒有人告訴我們，關於社會階層的事。

是因為沒想到這會與藝術創作有關。

因此，當我對加入 kaikai kiki 的新人說出這番話時，想必一定很驚訝吧！

除非畢業後留在學校教書，馬上便能得到「教育者」的社會地位，脫離社會底層。除此之外，別無他法。

縱使像我這樣已經得到國際肯定的人，還是無法改變位於社會最底層的事實。

我當然可以接受這種事實，也以此為傲。

要想在這業界成功，必須接受鍛鍊，不斷修行。這幾年，我幾乎犧牲睡眠時間，全心投入工作，是因為前方有什麼東西等待著我嗎？

老實說，什麼都沒有。

就算拚命忍耐著修行，咬牙苦撐地抵達終點，我還是處於「被世人輕蔑的位置」。

這種事實不只印證在被貼上討厭鬼標籤的村上隆身上，只要你一天從事藝術創作，便無法擺脫這事實。

若是無法理解這件事，就算再怎麼修行，換來的結果還是失望兩字。

所以我才會醜話先說前頭：「你們一定要了解自己的處境，而且要有無法擺脫這位置的覺悟才行，若沒有這種共識，就別待在藝術界。」

雖然當下沒有人毅然決然請辭，但過了一週後，只剩下一半。

不過，員工離職率比起我之前沒說這番話的時候，明顯下降許多。

就像從沒惹毛過別人，某天因為惹毛別人而嚇到的道理一樣，還是先打預防針，有點心理準備比較好。

我為了讓新人早點明白哪些是不能犯的錯誤，所以刻意發飆，其實發飆的行為非常耗體力。即便如此，還是希望一開始就能徹底貫徹我的基本原

則。

不僅是 kaikai kiki，其他企業與組織也應該會遇到類似情形，究竟隱藏組織中最令人討厭、最痛苦的部分比較好呢？還是開誠布公？事物的本質與核心絕對無法永遠隱藏住，總有一天會自然傳開。

村上隆：學會放下身段，當個取悅別人的小丑

我以藝術家的立場，再稍微說明一下。

我覺得自己像個「小丑」，也像邊隻手撐地、邊發出吱吱叫聲，轉啊轉的要猴戲的猴子。

就算在國際間闖出一番名號，我還是繼續扮演小丑。

藝術家就是將自己化身小丑，做些取悅社會大眾的事。

藝術家無論去到哪裡都是如此。

要是覺得藝術家一旦成功，就能隨心所欲創作，受到周遭人的奉承，無論去到哪裡都會被讚揚：「好厲害！太棒了！」，可就大錯特錯了。

以我為例，不只在日本惹人嫌、挨罵，即便闖出一番名聲之後，談跨國合作時也會受騙，或是被迫接受不合理的要求。

譬如，預定在國外某間美術館舉辦展覽，沒想到臨時告知預算被砍了一半，甚至全額取消。

幸好籌備期間多少考慮到這層風險，只好由我們這邊負擔。有時情況更慘，甚至招來惡評。

一般美術館、博物館都有專門負責策展的人員，當代藝術界多是由館方聘雇專業人士擔任策展人，負責籌備、企劃展覽，也就是類似製作人的角色。問題是，世界級專業策展人為求成功，往往會向創作者提出不合理的要求。

只要在這業界待得越久，這種遭遇就會多到令人生厭。

一方面得和這種人周旋，又不能傷了和氣，所以藝術家必須學會放下身段，當個取悅別人的小丑。

村上隆：「堅持」與「戰略」的重要性

藝術家的人生可不是那麼一帆風順，舉例說明吧。

我有一位跟了我十五年，就像家人般親密的徒弟，名叫「Mr.」*的藝術家。

後來 Mr. 也收了徒弟。他是那種滿腦子只有藝術，不問世事的人，他有一位名叫赤松晃年的徒弟也是這種個性。

今年三十多歲的赤松，打從我們初次見面就一直以「成為藝術家」為目標。但印象中，他實在沒有那種能成為專業人士的畫功，但他還是毅然決然辭去工作，借錢專心創作，真的是那種腦筋一直線的人。

編注
* Mr.畢業於東京創形美術學校美術系，涉獵繪畫、雕塑、表演、錄像等藝術範疇，作品圍繞動漫及御宅族文化（Otaku Culture）為題材，自90年代起已在世界各地舉辦個展及聯展。此外他為日本著名藝術家村上隆擔任助手10年，參與創辦村上隆kaikai kiki工作室，致力扶植新進日本藝術家。

後來赤松試著參加聯展，沒想到他的畫作賣得出奇的好。

就連 kaikai kiki 參加在瑞士巴塞爾（Basel）舉辦的世界藝術博覽會時，試著推出赤松的畫作，結果也順利賣掉。無論是聯展還是世界博覽會，雖然赤松的畫作不算高價賣出，但只要有露臉的機會就能賣掉，可見他的作品一定有什麼讓人產生共鳴感的元素。

為什麼 Mr. 和赤松能做出成果，我想是因為「堅持」的關係。

身為師父的我也是如此，姑且不論繪畫才能如何，我也是一直堅持走這條路。

我在一場以 Mr. 的創作為主，名為「Mr. 的 Children」畫展，看到比赤松更有才能之人的畫，他們的創作也得到比赤松更好的評價，但這些人現在如何呢？全都離開業界。

雖然我不知道他們退出的理由，但我想他們肯定是因為滿足於現狀而停滯不前，或是總算明白就算得到好評，也不見得能改善生活，所以每天都

40

覺得很痛苦吧。雖然我的推測沒得到證實，但不難想像八成就是這樣。

相較那些有才華卻選擇悄然退場的人，不管畫功再怎麼拙劣，只要堅持下去就能找到答案。

藝術界就是這麼一回事，才華並非唯一，自覺與覺悟才是邁向成功的現實條件。

當然我後續還會說明。當代藝術可說是各種藝術領域中，講求「戰略」勝過繪畫才能的一類。

縱使畫功不怎麼樣，還是有可能成功，這就是當代藝術的特色。

Mr. 在接受《美術手帖》雜誌訪談中，曾語帶狂傲地說：「若選擇踏上藝術這條路，必須了解藝術史，擬定如何將創作推銷出去的戰略，也就沒空做其他事了。」我想他之所以說出這番話，應該是腦中深植著我曾叮嚀過的種種吧！

雖然在我看來，他提出的觀點還稱不上戰略，但他一路跌跌撞撞，依然

「縦社会」における人間関係

堅持創作的精神，終究得到美好結果。總之，藝術界就是這麼一回事。

村上隆：「縱向社會」裡的人際關係

kaikai kiki 的內部體制是像運動會組織般的「縱向社會」關係。

雖然過去是以合議制組織為目標，但基於照著混亂中議論出來的東西進行，極有可能走起偏為由，震災之後，制度上便做了大幅度調整。就恢復師徒制以及居上位者應該負起責任、照顧下屬等方針看來，公司與藝術家之間的關係屬於縱向社會。

雖然赤松也會抱怨 Mr. 的作為，但他還是很尊敬 Mr.，不敢違背師父的意思。

由此可見，本人要是沒有任何自覺，就算想自由創作，無形中也會承襲師父的風格。

其實這業界和商業界、其他業界無異，著重的是「信賴關係」與「人際關係」。

比起那些伶牙利齒、愛耍小聰明的傢伙，滿腦子只有藝術的人更看重這種關係。

我敢斷言，能否在這業界生存的關鍵絕對不是才能，而是這個人是否有自覺、有覺悟？是否重視人際關係？

關於這一點，端看個人本性。

此外，一直以來如何看待自己的人生，這一點也很重要。

演藝圈和歌壇也是如此，一路付出的辛苦都會呈現在作品上，化為感動別人的力量。

其他像是時運不濟、醜聞等因素，也會帶給作家和作品某些價值，最簡單易懂的例子就是梵谷和畢卡索。

由此可見，與其拚命隱藏自己的弱點或是醜惡的事，不如披露出來化為

武器。

這是身為社會最底層的小丑，理應做的事。

村上隆：藝術家其實是運動員

現在的年輕世代訂立目標的同時，也會為自己準備退路。往往遇到挫折

時，明知是必須解決的問題，還是選擇逃避。

就某種意味來說，也是一種聰明的生存之道。一向都是用這種態度面對

人生的人，也許會嘲笑赤松吧！

我自己年輕時也是如此，對於赤松這樣的人生態度，只會嗤之以鼻地

說：「沒有才華的人才會如此。」所以我很清楚年輕世代的感受。

但為何我現在態度不變了呢？

因為二十年來，我經歷過許多事，有了不同看法。

也許大多數人覺得藝術家是靠腦子過活的人，其實不然。

藝術家其實是「以覺悟與肉體作為本錢的運動員」。

想在藝術界打拚的人，一定要明白這道理，因為這是讓自己在這業界生存下去的第一步。

第二章 「修行（鍛錬）」與「工作術（行事風格）」

成功するための「修行（トレーニング）」と「仕事術（ワークスタイル）」

村上隆：唯有具體行動，才能傳達心意

辛苦了。

先告辭了。

謝謝。

不好意思。

早安。

kaikai kiki 的白板上寫著這五個招呼用語，每天朝會時，全體一起復誦。

前一章提到，我給新人上的第一堂課不是教他們如何精進畫功，而是如何應對進退，我是說真的。

藝術創作有著必須設法克服的領域，為了克服這領域，第一步就是了解「沒有具體形式就無法傳達心意」這個基本道理，所以首先就是要學習如

何打招呼。

當然也必須清楚意識到自己是「在社會中求生存」。

有一次，我發現某機場的某家拉麵店也貫徹著同樣的事，感到十分驚訝。無論是企業、咖啡館、還是連鎖居酒屋，都有一套自己的經營方式，所以我有一種不小心偷看到某知名連鎖拉麵店經營方式的感覺。

有時我很早就得到機場，不見得店家都開始營業。但我記得有家拉麵店是早上六點半開始營業，於是想吃碗拉麵的我站在店門口等待。

雖然店員都已經來上班了，但都是那種看起來給人印象不太好的傢伙。

沒想到過了一會兒，原本氣氛輕鬆的店裡就在瞬間、變得很不一樣。

我記得是六點二十分左右，店長喊了一聲：「開朝會囉！」店員們馬上回應集合，複誦著打招呼的口號。從這一刻起，每個人的表情明顯不一樣，動作也變得機敏，果然……知名連鎖拉麵店的員工的訓練是有其獨到

之處。

我一看就知道了，朝會與複誦打招呼的口號就是轉換情緒的開關。

而剛開始要求 kaikai kiki 的工作人員複誦打招呼的口號時，每個人都因為不習慣而顯得彆扭，只敢小聲喊。後來當大家敢大聲喊出來時，效果立即顯現在各層面上。

不只藉由朝會喊口號轉換情緒，面對訪客也能大聲打招呼。kaikai kiki 所在的三芳工作室，每天都有各式各樣的人進出——別管對方是誰，主動打聲招呼就對了。光是這樣，就能讓訪客留下截然不同的印象。

村上隆：朝會簡報與放鬆操

kaikai kiki 的朝會不但會分組簡報，還會進行腦力激盪，確認工作進度以及每個人的工作狀況。

前一章提到的《五百羅漢圖》，是預定從二〇一二年二月開展，為期六個月，在卡達（Qatar）*舉行的「Murakami-Ego」展覽會上展出的巨幅作品。除了準備期間之外，從真正開始製作到完成共需耗時三個月，當然不可能一個人獨立完成。

因為必須手工黏貼約五千張絹印（silk screen），因此，參與製作的工作人員高達三百位。

除了正式員工之外，還招募了許多藝術大學的學生。

因應如此龐大的分工作業，每天的進度報告與聯繫非常重要。

基本上，不少進入這業界的人都是不善溝通的類型，因為不善與人溝通，所以乾脆埋首創作。

問題是，這麼一來，作業就不可能順利進行。就某種意味來說，這樣的人也無法在這業界生存。所以，每天的分組簡報著實發揮了極大功效，不但可避免現場作業混亂，也可以練習如何溝通。

編注
* 卡達王國（Qatar）是位於中東的國家，「Murakami-Ego」則是村上隆在中東首度舉辦的個展。

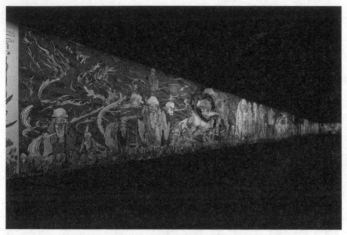

一部分的《五百羅漢圖》。全長達100公尺的巨幅作品。Photo: GINO

其實，若不曉得如何用言語溝通，也可以利用圖像說明。

或許這就是這業界的人的特性。所以，當我要向新人說明什麼事情時，都會盡量邊繪圖、邊說明。

還有一點也可以提供參考。三芳工作室的朝會都會做「放鬆操」，除了作為轉換情緒用的開關，更重要的是──達到鍛鍊效果。

因為，當代藝術創作多為大型作品，像是用一個個嵌板重疊起來……所以搬動時，一不小心就很容易閃到腰。

放鬆操就是為了防止這種意外的鍛鍊，畢竟藝術家也有靠體力做買賣的時候。

放鬆操還有放鬆手腕與指尖的效果。我在卡達籌備參展作品時，好幾次作業時都不小心割傷手，自從養成做放鬆操的習慣，幾乎沒再發生過這種意外。

村上隆：「仁、義、禮」與魯山人的箴言

二〇一一年三月十一日發生東日本大地震之後，感觸更深的我認為藝術界最該重視的是「仁、義、禮」。

「仁」是體貼他人。

「義」是不被利欲束縛，盡自己的本分，熱於幫助別人。

「禮」是注重禮節，重視人際關係。

加上不斷累積知識的「智」，以誠待人的「信」，就是儒教所說的五常德。

東日本大地震之後，我深深覺得應該喚回這樣的精神，面對藝術界、工作以及社會。

現今年輕世代不注重禮節，也不太懂得知恩圖報的道理，似乎習慣以本位主義（只追求自我幸福與滿足的自我中心主義）處理任何事情。

他們視別人的援助為理所當然，不懂得感謝，甚至拒絕傾聽別人的建

議⋯⋯

從沒有考量到自己也是社會的一份子，只會優先想到自己的事。

然而，不管做任何事，要是沒有先考量到「社會」便無法著手。東日本

大地震發生時，讓我痛切感受到身為藝術家的自己多麼無力。唯有優先考

量到社會，個人的創作活動與經濟活動才有意義。

我希望 kaikai kiki 的同仁也能重新審思這道理，因此現在事務所裡的精神

口號加入了「仁、義、禮」這三個字，也是思考自己與社會之間最基本的

道理。

除了加入「仁、義、禮」這三個字之外，還有北大路魯山人（1883～

1959年，日本藝術家，也是畫家、陶藝家、美食家）的箴言。

也許年輕一輩不認識這號人物，但漫畫《美味大挑戰》（原作）的主角

之一海原雄山就是以魯山人為範本而創作的，身為陶藝家、美食家、畫

家、書法家等各種身分的魯山人，素有「昭和的巨人」之稱。

引用魯山人的箴言用作為事務所的精神口號是：

「傑作與平庸之作，僅一紙之隔。

而且這張紙很難弄破。

為了突破這張紙，進入傑作的境界，必須不斷繃緊神經。」

就是這幾句話。

這是想要在藝術界立足之人，一定要謹記的幾句話。

村上隆：要求自己努力不懈三年，才有資格留在藝術界

立志成為藝術家的人，一定要清楚理解——藝術家也是運動員的這件事。

譬如，有些人從藝大之類的正規教育觀點來看，認為「石膏像素描」是

一門無法發揮個人特色的課程，主張廢除這門課。尤其當代藝術重視的是

腦中描繪的感覺，促使廢除的主張更高漲。

但我不贊同這種想法。

因為藝術家也是運動員，不能光用頭腦思考，也要做做「石膏像素描」

這類需要活動身體的課程。

「石膏像素描」就像運動員的肌力訓練、擊球動作練習的道理一樣，只

要勤加練習，便能增進肌力與速度。

這就像是對真心立志成為藝術家的年輕人，不斷耳提面命：「不准睡！

繼續畫！」就某種意味來說，或許也和宗教的洗腦方式很像⋯⋯

廢寢忘食的撐了好幾天，不管睡意再怎麼濃，還是不停地畫。

一旦這樣的生活持續了三年，對繪畫再有興趣的人，也會變得意興闌

珊，這時，不妨問問自己——真的想繼續走這條路嗎？

若你的答案是：「堅持下去」，表示你得到了以藝術為人生職志的資格。

若無法堅持下去，總有一天只能選擇放棄。

對這業界來說，熬夜一、兩個晚上是家常便飯之事，二十四小時沒辦法闔眼的情況也稱不上痛苦，因為常常會發生深陷迷宮，肉體與精神都被逼到極限的情況。

因此，我認為在實際面臨這種情況之前，還是在體能允許的狀況下持續鍛鍊集中力比較好。

唯有被逼到極限，才能看清楚某些東西。

村上隆：《爆漫王》與《青春少年漫畫誌1978~1983》

三芳工作室的一樓有一間由年輕藝術家組成，名為「CHAMBER」的畫室。

畫室成員JNTHED、ob、卷田遙，都是一心一意走藝術創作這條路的

年輕藝術家。

　Ｏｂ和卷田遙是女性，比較可以這麼做。原本任職遊戲公司，擔任影像設計的ＪＮＴ經歷過重大挫折，後來辭掉工作來到這裡，從數位設計轉換為平面設計，肯定很難適應，但他還是努力堅持自己的夢想。

　他和前面介紹過的Ｍr.赤松晃年是同年，畢竟這是個有決心的人才能生存下去的業界，要是沒有這點能耐，只有等著被淘汰的份兒。

　《爆漫王》（原作＝大場鶇、繪＝小畑健／集英社出版）是一部描繪兩個少年立志成為漫畫家的故事。

　書中描繪兩人廢寢忘食創作，終於成名的過程和我一再強調的論點很像。

　還有像是以《1．2的三四郎》（講談社出版）以及《What's Michael?》成為知名漫畫家的小林誠，他在《青春少年漫畫誌1978～1983》這部作品中，描繪在雜誌上連載漫畫的漫畫家們的生活百態。

有承受不了壓力，選擇自殺的漫畫家，也有拚到身體搞壞，最後因為肝

病去世的漫畫家，書裡描繪的都是真人真事。

一心一意追求理想的漫畫家何其多，相較之下，也許藝術界還算好待

吧！不可能像那時代的漫畫家為了成名，不惜丟命。

即便如此，我認為從事藝術創作的人，還是要有一段將自己逼到絕境的

時期，一段逼得自己必須更積極的

當然不只成為藝術家之後應該如此。

我想說的是，趁年輕體能佳時，體驗一下修行的過程，問問自己真正的

想法，這一點很重要。

kaikai kiki 採二十四小時輪班作業，每位工作人員完成自己的作業時間

後，就可以回家休息。

這時，若我提出要求：「可以再留下來一下嗎？」不必非要馬上答應，

就算以「我還有事」為由拒絕，我也不會強迫。

當然也有工作人員就算已經累得半死，還是願意留下來幫忙，因為他知

道在這一線之間的差異所獲得的東西將截然不同。

這不單是一種精神論，也是技術論。

我認為這業界的每個人都有個就技術面而言，必須克服的障礙。唯有歷

經——究竟該不該繼續堅持下去的抉擇時刻，才能克服這個障礙。

村上隆：為了捕捉到靈感，不要害怕徒勞無功

若有人問我：「什麼是創作？」，我會回答：「靈感」。

「靈感如何湧現，又該如何捕捉靈感？」

我想這兩句話就代表創作的一切了吧！

相較之下，畫功不好算是小問題。

其實，捕捉靈感和釣魚很像。

若是基於興趣而釣魚的人，會覺得垂掛好釣桿，靜靜等魚上鉤也是一種樂趣。

但要是職業人士，可就不能這樣了。必須事先調查周遭地形，使用魚群探測機，盡力求得最大收穫。

藝術也是如此，不能光是等待，也要努力創作才行。

當然，方法論是因人而異的。

有那種邊做些毫不相干的事，邊等待靈感上門的人；也有那種搜索枯腸，想到筋疲力盡的人。

無論哪一種方法，重要的是，不要怕「徒勞無功」。

意思就是不怕失敗，為了得到靈感而努力不懈，視徒勞無功、遭遇不合理的事為理所當然。

或許就像加入美國職棒大聯盟的鈴木一郎＊，每天中午都要吃咖哩（聽說近年來換成每天早上都要吃一碗麵），將棋名士羽生善治＊每次去將棋會館

時，都會走同一條路的意義一樣也說不定。

我想這不單是一種習慣或迷信，畢竟看似毫無意義的事情能持續三百六十五天也不是一件簡單的事。我想應該是他們在心中給自己訂下規則，然後頑強地守著這規則，確保自己隨時保持在最佳狀況。

他們不會去想這麼做是否有什麼科學根據，堅持自己的原則就對了。

正因為他們有著這種毅力，才能成功。

村上隆：我住在工作室的理由

我為了不錯失任何捕捉靈感的機會，決定住在工作室。

以將近一天二十四小時、一年三百六十五天的態勢工作著。

因為只要待在工作室，總覺得比較容易湧現靈感，馬上能將想法落實。

「為了創作出傑作，必須隨時繃緊神經。」魯山人的這句話，隱藏著

——等待靈感湧現的那一刻的意思。

不過除了繃緊神經之外，也要懂得如何讓腦子放鬆。

或許這說法聽起來頗是矛盾，但如何保持兩者之間的均衡感是非常重要的。也就是說，身處這業界的我們所要做的訓練，就是讓自己保持均衡狀態。

不會錯失湧現的靈感，將想法確實傳達到腦子深處。一旦想到什麼，馬上記下來，讓最根本的東西留在腦中。因此，必須把腦中可有可無的事清除，才有空間儲存重要的事。

關於這一點，將棋名士羽生善治也抱持同樣想法。在他的著作《決斷力》（角川one thema 21／台灣究竟出版）一書中提到：

「開賽前，我都會試著讓腦袋放空一段時間，因為要是不這麼做，注意力便無法集中。」

「讓腦袋放空一事，好比重新啟動心與腦子。我想發呆這種事，應該誰

都會吧！將工作與人際關係全都拋諸腦後，生活中留點空白時間，才能提振身心。」

不光是一味的強迫自己，適時讓腦袋放空，思緒才能更活絡。換言之，年輕時透過嚴苛的考驗，才能培養這種平衡感。我想，「辛苦是通往成功的必經之路」這句話就是最好的注腳。

村上隆：羽生善治和賈伯斯足以作為「美的範本」

曾有人問我，什麼是我心目中足以做為「美的範本」？我回答：羽生善治的著作《決斷力》以及賈伯斯的演講。我不是要標新立異，而是真的如此認為。

雖然市面上有各種關於藝術的書，但總覺得書裡完全沒提到「創作的本質」。

然而，從羽生善治的著作以及賈伯斯的演講內容中，卻能讓我捕捉到靈感。而什麼是創作？則與是否能捕捉到靈感有關。

羽生善治的書中提到，比起勝負、記憶力、判斷力，「直覺」更重要，還說明了如何驅使直覺的方法。

只要聽過賈伯斯的演講就能明白，他從早期創業到設計出 iPhone 的靈感分享，以及一步步落實理想的過程，其中的迂迴轉折令人嘆為觀止。從他提到自己十分重視腦中浮現的第一個靈感，就足以讓所有創作者瞭解賈伯斯的人生哲學。

若問我還有什麼值得推薦的書，我想推薦中野京子的著作《恐怖的名畫》（朝日出版社出版），這本書是解開隱藏在名畫中的人心系列作之一。

譬如，米勒那幅以意境靜謐聞名的宗教畫《晚鐘》，書中提到這幅畫也許隱射有關情色的主題。

每一幅畫裡都呈現出畫家的欲望、嫉妒、命運以及情慾等各種執念。

閱讀這一系列，可以瞭解畫家所處「環境」對他們的創作有何影響。

而賈伯斯的例子又是另一種說法，看過他的自傳之後，就能明白最初捕

捉到的靈感不一定能實現的道理。

村上隆：捨棄自由創作平台，改行高壓教育作風

對創作者來說，比起一些藝術相關書籍，從賈伯斯的言論中學到的東西

更多。不要被既有觀念束縛，一些不被現今社會接受的東西，不見得永遠

行不通。

我曾以「藝大教育結構崩壞」為題發表論述，指出許多根本性問題。

許多藝大都是以「盡情自由創作，相信自己的堅持就對了」作為教學方

針，但幾乎沒有學生真的能做到。

事實上，在情報資源有限的情況下，學生往往被迫二擇一。

以考取藝術大學為目標的補習班，都是教些如何應付考試的技巧。換句話說，學到的都是以應考對策為基礎擬定出來的技巧。

只要養成必備技巧，就能得到不錯的成績。既然如此，突然要求一直以來都是接受這種教育的藝大學生自由創作，不是強人所難嗎？

所以就算學生們無所適從，也沒資格責備他們。結果——所謂的自由，就是選擇上A老師或B老師的課，然後陷入派系之分。我一直在想，藝術大學三年來徹底實行的填鴨式教育究竟能發揮多大效用呢？

二○一○年，kaikai kiki 畫廊舉辦名為「在學藝大生的當代藝術展」。

為什麼要舉辦這個展覽呢？因為我感覺現在的藝大生似乎受限於框架中，這樣是無法在當代藝術界生存的，所以我想藉由辦展，試試能否解開緊箍咒。

沒想到這次的合作徹底失敗，因為學生們的腦子裡只留著補習教育的

「發揮自我」思想，一個個拿出來的都是自我膨脹、驕矜自滿卻不知所云的作品。雖然我無意批評教育當局，但衷心祈願今後藝大畢業的學生能真正了解「藝術界的現況」。

雖說「自由創作誠可貴」，但處在只會讓自己更混亂的自由中，絕對無法創作出自己真正想要的東西。若能讓學生清楚認知「現在國際藝壇是這種趨勢」、「為了在這業界生存，應該這麼做」，我想日本的藝術界一定會有所改變。

雖然 kaikai kiki 最初也想設立一個讓立志成為藝術家的人，能夠自由創作的平台「梁山泊」，但這種想法持續了十五年，卻無法留下任何像樣的成果。於是，我決定放棄梁山泊方式，改行完全高壓教育方式。

也許很多人覺得這種教育方式不適用於藝術界，但正因為給外界的這種印象，才能讓這樣的教育方式更具可行性，更能發揮效用。

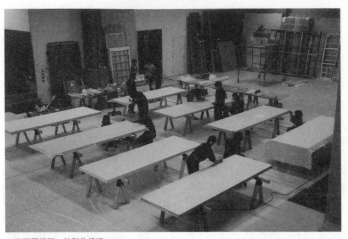

《五百羅漢圖》的製作情況。

村上隆：藝術家也要學會「如何取悅別人」

藝術大學不會教導學生一個觀念，那就是「取悅別人的重要性」，反而一再地灌輸藝術家就是應該接受來自社會的讚美與祝福──這種不切實際的觀念。

正因為如此，才會導致很多藝術大學畢業的學生無法在業界待下去。

越來越多上班族也不願意做些討好客戶、取悅上司的事。

要是認為藝術界不需要做些取悅別人的事，是無法在這業界「生存」的。

越來越多人不想取悅別人，意味著越來越多人不在乎別人的感受，只想忠於自己的欲望。

至少我認為抱持這種工作態度，就不可能認真對待眼前的工作。

我敢斷言，這種人絕對不適合那種誓言「要在社會上創造最大效果」的

工作。

世上有許多工作都是這樣，藝術界的工作更是如此。

若做出來的作品只是為了滿足自我，完全不考慮能發揮什麼效果，充其量只是滿足私欲罷了。這樣的創作只能存在於封閉世界，無法與商業活動有任何關聯。

一九七〇年代的搖滾歌手藉由破壞飯店物品、耍壞等手法塑造個人風格，自恃自由奔放、耍酷的偏差想法，到目前為止還是多少有些影響力，畢竟世人普遍還是覺得迎合社會大眾的作法很遜。

但就創作這件事來說，取悅別人一事並不可恥，因為想要發表自己的創作，必須和社會接觸。繪製一幅畫也是，思考如何才能發揮最大效果的想法，不應該遭受指責，而是理所當然的事。

也許「取悅別人」這字眼給人不太好的感覺，但創作時自然會考慮到觀者的感受，就某種意味來說，也是一種「取悅別人」的行為。

此外，這行為的前奏曲是一項社會通則，那就是和別人見面時，一定要打招呼。由此可見，不想取悅別人這件事，只會侷限自己在社會上的發展。

村上隆：我與肯伊・威斯特合作的經驗

其實取悅別人一事，意味著希望構築能讓彼此合作愉快的關係。

美國饒舌歌手肯伊・威斯特（Kanye Omari West）曾表示很想來我的工作室參觀，沒想到他真的來訪。

身為國際知名歌手，一定有數名保鑣隨行。也是個工作狂的他，很感興趣地參觀我工作的地方，不但專注看著助手們工作的樣子，還會積極提出他的想法與建議，甚至到了讓我有點無法招架的地步。

沒想到他待的時間超乎想像的久，臨走前還對我說：「我明天還會再

來。」令我驚訝萬分。

因為沒料到他會待那麼久，所以只準備了可樂招待，既然人家還要來，當然不能再這麼失禮。於是我打電話給住在紐約的朋友，詢問肯伊‧威斯特喜歡吃些什麼，然後準備許多他喜歡的食物和飲料，招待貴客。

避免端出對方不喜歡吃的東西，是招待客人最基本的心意。

也是與人交流時，應有的體貼。

後來肯伊‧威斯特果真再度來訪，但他對我們特地準備的東西沒有任何表示。他瞧都不瞧一眼桌上的食物，只顧著注意工作人員的工作情形，當然偶爾也會伸手拿東西吃，一邊還是繼續下指示。隔天，他也是待了很久，還用我設計的圖案，素描他的專輯封面。

我們不但盡心招待，也給了他很大的自由，希望他喜歡這裡的工作氣氛。後來他又造訪了兩、三次，然後對我說：「隆先生，我們一起挑戰更高難度的工作吧！」

還對我說：「你們這裡非常專業，和你在一起時，能激發出很多靈感，讓我興奮不已。」

後來我和他合作了專輯封面設計與新歌ＭＶ（擔任專輯封面設計的是二〇〇七年發行的「Graduation」，也參與其中一首新歌「Good Morning」的ＭＶ製作。）

我從沒想過會和這位國際巨星一起工作，當初只是為了不想丟介紹我們認識的友人面子，想說盡地主情誼，盡可能讓他有「賓至如歸的感覺」。既然已經打聽好他喜歡吃什麼，不喜歡吃什麼，待他第二次來訪時，準備起來就從容多了。我認為這是招待客人的基本禮貌。

村上隆：我與路易‧威登的初次合作經驗

我與路易‧威登合作是二〇〇三年的事，比肯伊‧威斯特的合作案早了

幾年。

那時應該也算是另一種因為「取悅別人」，而成功得到合作機會的例子吧。

記得當初我連路易・威登的首席服裝設計師 Marc Jacobs 的名字都沒聽過。所以聽到有合作機會時，並沒有特別興奮，還是工作室裡的年輕助手們說：「這案子很不得了耶！一定要談成才行！」這才恍然大悟。

我還記得那時接到路易・威登負責日本事務的工作人員打來的電話：「希望您能構思一下三個月後舉行的展秀系列主題。」、「希望您能馬上前往法國一趟。」沒想到幾天後真的收到他們送來的機票。

後來在 Marc Jacobs 的辦公室和他短暫會面，沒想到我們只是透過口譯簡單交談幾句，他便說了句：「那就這麼決定了！」隨即離開。

「我知道隆先生的潛力在於塑造有特色的人物，但我希望您能明白我不是為了創造什麼有特色的人物而邀請您合作。」

老實說，我實在不太理解他這番話的意思。

也不曉得自己究竟該怎麼做。

「所以，會談結束了嗎？」我問一旁負責接待的人員，對方回道：「是的，應該結束了。」聽到對方的回答，我還真是有點傻眼。

村上隆：調查客戶的需求

後來他們說，我可以在辦公室多待一會兒，我就想現在要做什麼好呢……

很快地，我便決定從觀察他的辦公室開始瞭解 Marc Jacobs 的品味與喜好，於是，我拍下了他的辦公室全景。

後來回到日本，我將這些照片洗出來，像解謎似地反覆看了好幾遍。

而拜這道工夫之賜，腦海中浮現許多能迎合他喜好的靈感，創作出了

「Hawaiian」、「Hibiscus」、「Figure」、「Pattern」等系列。

經過一番的調查與研究、從中找到關鍵字，思考他希望我創作出什麼。

當我開始著手設計，並反覆與 Marc Jacobs 溝通，才終於順利完成這件合作案。

在這樣的合作過程中，我想，是可以找到當代藝術的生存之道的。

雖說是路易‧威登主動邀請我合作，但並不表示村上隆可以擅自決定客戶要的是什麼而去提交什麼，我們應該盡力調查客戶的要求，回應客戶的需求。我在前一章提到的非法引進新藥的例子，也是這意思。（參見p.32）

回應客戶的需求是基本商業原則。

也許看在有些人的眼裡，取悅別人是一種過分謙虛的表現，但唯有拋掉這種疑問，將它視為一種理所當然的流程，當代藝術才能與商業有所連結，殺出一條生存之道。

村上隆：取悅別人也是一種服務精神的表現

取悅世人、取悅客戶，是身為藝術家理應做的事。我想這是我之所以能躋身國際舞台，獨一無二的致勝關鍵。

或許有人覺得這種事只有村上隆辦得到，若要這麼說的話，不就成了「日本藝術界也只有村上隆上得了檯面」的意思嗎？

所以日本再也出不了可以揚名國際的藝術家。

國外可不是如此。舉個簡單易懂的例子，好比女神卡卡（Lady Gaga），絕對是個很清楚自己是位於社會最底層的藝人，像她常掛在口中的一句話：「我最愛的小怪獸們。」就是一種絕妙的邏輯。

搖滾樂與流行音樂不是純藝術，而是大眾藝術，登上頂峰的女神卡卡深諳取悅大眾的訣竅。她懂得放下身段，藉由稱呼粉絲為「小怪獸」，拉近彼此的距離。她想像自己跟歌迷站在同一陣線，唱出和她有著一樣煩惱之

人的心聲，展露她多才多藝的一面。

正因為這種自覺與懂得取悅別人的想法，讓她嘗到成功滋味。

若覺得「取悅別人」這字眼聽來頗刺耳，那就換個說法吧。像是：「為了讓自己與自己的作品，能發揮最大效果所做的設定與演出」。

畢竟要是沒有服務他人的精神，根本無法在演藝界生存。

村上隆：kaikai kiki 有一本《如何與村上隆溝通》的教戰手冊

kaikai kiki 有一本由元老級工作夥伴編寫，名為《如何與村上隆溝通的教戰手冊》，到現在還在傳閱。

一群以成為藝術家為目標的人聚在一起，很容易出現這種情況，尤其是以年輕人當道的組織，八九不離十都會出現這種狀況。

我想不管什麼樣的組織都有共通點，在此略微介紹一下手冊內容。

「接到村上的指示時，務必立即意識到這是『工作』，因為這裡不是學習藝術的地方，要學去學校學。雖然這是再理所當然个過的事，但一定要弄清楚『工作』不是『幫忙』，也不是『遊戲』，而是『付出勞力，賺取報酬』的事，要是沒有這種認知，最好小心別出錯。

接到工作之後，要是對自己應負的『責任』毫無自覺，就會想『逃避責任』，這就是一種『MISS』。

在 kaikai kiki 工作，不是搞社團活動，而是從事『專業工作』，有此自覺，就是遠離 MISS 的第一步。

要記住，所有失敗都是聽從指示的一方引起的。

一旦失敗就會被責難，這時一定要做筆記。單純地遵守規則，就是掙脫失敗漩渦的第一步。」

基本上，接受這些建議就對了，手冊還寫了幾招方法。

關於做筆記的方法

- 聽從指示時，一定要做筆記（光靠腦子記東西在 kaikai kiki 是行不通的）。

- 事後一定要將筆記謄到記事本上。

- 每天早上開始工作前，整理一下手邊正在進行的工作清單（先編排，再重新列出工作進度）藉以確認手邊的工作量，掌握進度等。

關於指示的確認工夫

- 要是聽不懂長官的指示，一定要問到聽得懂為止，絕對不能在一知半解的情況下著手進行。

- 一定要用 Mail 再向長官確認一次。

- 務必要做最後確認，確認還需不需要補充些什麼，像是再找誰合作，事情會進行得比較順利，或是哪裡再補強，以求進行得更為順利等。
- 視確認的方法與情況，有時搭配圖示說明更清楚。
- 要是手邊有很多工作同時進行，一定要確認好「優先順序」。重新審視手邊的工作清單，確認哪些工作必須優先處理。

村上隆：避免因為一知半解而出錯

就算仔細聆聽上頭交辦的事情，但執行過程中難免會有心生疑問、比較沒把握的時候，這時應該立即停手、再次確認。

但不是立即請教指示者，而是先問問前輩或同事，「慎重」確認後再進行。

比起因為一知半解而失敗，再次確認當然比較好，但還是要檢討自己為

何一開始沒有弄清楚，這本手冊就是為此而寫的。原則上，要是能留意上

述這些細節，便能避免發生溝通不良的窘況。

手冊裡還有指導〈如何書寫公文〉的篇章，但因為本書不是教導商業禮

節的書，所以這部分就省略不談。

但以我的立場來看，工作人員的書信、Mail 要是寫得不得體，真的是一

件很糟的事。

所以每當工作人員準備發出很重要的公文時，我都會先仔細確認過。因

為書信和 Mail 不但是「對外聯絡窗口」，也是「取悅別人的第一步」，當

然輕忽不得。若對方是相當重要的人物，書信內容一定要非常完美才行，

所以就算必須抽空處理，我也一定會仔細確認。但也不是每次都有時間

這麼做，所以培養每位工作人員都能寫出得體有禮的書信，絕對是必要之

急。

其實，對於那些立志成為藝術家的人，我還有很多想傾囊相授的東西。

但要是對於這章節的內容，或是這本手冊提到的東西都不感興趣的人，

勸你還是早點打退堂鼓吧！

因為在這業界，要是不能留下些什麼、不能從中學習到什麼，只有等著

被淘汰的分兒。

第三章 解析成功的戰略與訓練方式

チャート式　勝つための戦略の練り方

村上隆：掌握原則與市場分析

當代藝術起源於西方，也成型於西方。

我到現在還在研讀歐美藝術史，思考在大原則下，如何與西方藝術界拚搏。

西方藝術界有所謂的「潛規則」。

不因循這樣的原則創作出來的作品，連被列為評論對象的資格都沒有。

日本當代藝術家們多半無法理解這一點，也不清楚西方藝術界的潛規則。

也就無法打造出能得到評價、登上國際藝術界的舞台的作品。

那麼，什麼樣的作品才能受到青睞，得到一定的評價呢？

簡單來說，歐美不太重視「外觀好看」這回事，他們喜歡以玩知性遊戲的感覺去欣賞藝術品。比起一眼瞧見的美感，歐美更重視創意與概念之類

「發展脈絡」的部分。

譬如，我在九〇年代製作出等身大的公仔作品，備受矚目。當時美國藝壇流行的是以全球主義（globalism）與在地主義（localism）為題，表現自我的作品。

當時的我還無法判斷這是一時的流行風潮，還是關乎藝術本質，但作為在地主義的象徵，作為日本的自畫像，顯然創作公仔作品的發想是成功的。

這樣的作品之所以能受到歐美藝術界的青睞，在於作品的創作背景。

那時還沒有日本藝術家以這樣的方式表現日本，所以我的公仔作品算是一項突破。因此，我認為有必要解讀這部分，強調這部分的重要性。

之後，我針對西方的藝術規則、能獲得青睞的藝術創作形態進行精闢分析，不斷鞭策自己（訓練、實驗、驗證）。

現在我的作品高達九成左右能得到西方藝術界一定的評價，不賣的作品不到一成。CHAMBER（請參見p.56）的年輕藝術家的打擊率也差不多這麼高。為什麼我們能辦到呢？因為我們懂得「分析規則」和「分析戰力」。

看這些年輕藝術家表現的結果足以證明，我主張的方法論與訓練方式是正確的。

當然，他們要是無視我主張的方法論，不夠積極努力的話，打擊率勢必瞬間下滑，這也是當代藝術家的創作壽命為何如此短暫的原因。

村上隆：訴求當下的大眾藝術、跨越時代的當代藝術

動漫與卡通是日本最具代表性的大眾藝術，以將針對活在「當下」人們的訴求力發揮到極致為目標。

一旦成功的話，馬上能回收，除了莫大的收益之外，無論周邊效益還是評價都能立即最大化，這是大眾藝術的優點。

相較之下，屬於純藝術領域的當代藝術家們，則是仰金字塔頂端之人的鼻息，出錢買下他們的才能。

雖然從事當代藝術創作的人也會進行「市場分析」與「趨勢考察」，但思考如何訴諸時代絕對不是他們的最大目的。

當代藝術創作者往往為了滿足金字塔頂端的期待，即便做些讓大眾覺得匪夷所思的事也無所謂。

正因為世上同時存在著過度束縛的領域，以及過度自由的領域……當代藝術才能不理會時代的批評，創造出「跨越時代的可能性」。

那麼，跨越時代究竟能傳遞什麼？答案是：「反映創作者生活的那個時代」。

所以只要從事當代藝術，就會像我一樣，很難不被生活在現代的人們討

厭。

但我想應該還是有人願意心平氣和地接受世人的責難，打造寄給未來的時空膠囊，我一直很想將福音傳給這樣的人。

村上隆：得不到大眾認可的「特殊行業」

最近我有幸與執導《機動戰士GUNDAM》的名導，富野由悠季先生對談。

席間，富野先生對我說：「直到十年前，村上隆還是討厭鬼的象徵。」

我詢問理由，富野先生回道：「因為我對於你掠奪我們辛苦建立的動漫世界觀，然後說成是藝術創作的行為──十分不齒。」

於是，我趁機將每個領域所扮演的角色不同，促使不同文化交流也是藝術扮演的角色之一──把這種想法傳達給他。

後來富野先生又說：「我們做的事，藝術性比較高。」我回道那是當然。

無論是富野先生，還是大友克洋先生、村田蓮爾*先生，他們都是當代頂尖中的頂尖，比同業的任何人都活躍。

在我看來，他們各自製作出超人氣作品的氣勢，猶如「天才們在空中激戰」。

耀眼得令人羨慕不已。

像這樣牽引著時代，讓現代人們崇拜不已的肯定是大眾藝術的創作者。

相較於此，身為當代藝術創作者的我們猶如從事「特殊行業」，承受著「絕對得不到世人的認同」這種負面評價。

請試著思索一下，維拉斯奎斯（Diego Velazquez）*的畫作在當時有得到在世人面前展示的機會嗎？即便是現在，能欣賞到畢卡索真跡的機會還是不多。所謂「純藝術」，就是在封閉環境中孕育出來的一種媒體。

編注
* 村田蓮爾是日本知名的插畫家、時尚品牌設計師。擁有自己的原創設計品牌「rm」。
* Diego Velazquez, 1599～1660，葡裔的西班牙宮廷畫家

大眾藝術創作者中，就是有人無法認同當代藝術更能跨越國境與時代的

藩籬，我覺得會這麼想的人有點自以為是，不是嗎？

我現在也製作電影，希望從實驗中找到能讓「不被大眾接受的當代藝

術」起死回生的要點，所以必須提出如何接近大眾藝術的方法論，兩者光

是在性質與角色扮演上就有很大差異。

村上隆：「**在世時的影響力**」、「**發展脈絡的力量**」

當代藝術大師達米安・赫斯特（Damien Hirst）*，是我一直關注，也很

尊敬的一號人物。

關於達米安・赫斯特，我想應該不用多做介紹才是。他最有名的創作就

是將動物屍體用福馬林浸泡在玻璃箱中的系列作品，以及在白色畫布上，

繪製彩色圓點的「Spot Paintings」系列，已經持續創作約一萬點。此外，赫

編注
* Damien Hirst，1965～，英國當代藝術家
　代表人物之一。

斯特也是第一位嘗試不透過藝術經紀人，直接與拍賣公司洽商的藝術家。

以當代藝術家來說，他的行事風格相當特殊。但恨，許赫斯特是想在有生之年，將自己創作的作品效果發揮到極致。事實上，他的策略的確相當成功。

日本已故畫家平山郁夫先生也是一位在有生之年，得到崇高地位與名譽的人物。除了獲頒文化勳章之外，還擔任過東京藝術大學校長以及聯合國教科文組織親善大使，叱吒日本畫壇。

他的作品非常高價，在世時一幅畫所造成的漣漪應該比達米安·赫斯特還大吧！聽說一幅黑板大小的畫，要價高達三、四億。

那麼，他去世之後又如何呢？

像是成立平山郁夫美術館等相關設施，還是保有一定名聲。但事實上，他的名聲還是僅限於日本國內，無法名留世界藝術史。

相反的，達米安·赫斯特就算離世，也一定會名留世界藝術史。

這就是當代藝術具有的「發展脈絡的力量」。

村上隆：藝術家不僅要活在當下，還要思考死後的事

先不論藝術是「打造死後世界」的這種說法是否屬實，顯然無論是藝術相關書籍還是藝大，都沒有明說這件事。

我也是，的確在思考活著時的創作效果，也針對這部分不斷嘗試。但我更常思考的是：「在有限的生命中，不斷創作。」然後「思考自己究竟能留下什麼樣的足跡？」

當「大限將至」時，真的能留下什麼嗎？

就某種意味來說，我是為死後的世界繼續創作。

換句話說，就是所謂「蓋棺論定」的發想。

我是最近才開始對這種發想比較執著，也感受到作品具備了更大的可能性。

藝術作品有一定的保存期限，而且保存期限比藝術家的人生還要長。

所以藝術家不僅要活在當下，也要思考「死後的事」。

以我為例，已經意識到 kaikai kiki 工作室留下的作品就是——自己的墳墓。

村上隆：追求成功的「六大類型」

關於「如何才能成功」這件事，大致分為幾種類型。

試著對照自己屬於哪種類型，也比較容易擬定戰略，不是嗎？換句話說，就是「通往成功之道」的圖解式思考模式。

回顧過往，成功的藝術家們大略分為以下六種類型。

天才型。

渾然天成型（超越型）。

努力型。

戰略型。

因緣際會型。

蓋棺論定型。

有些藝術家不單是一種類型，而是結合多種類型。

天才與渾然天成只有一線之隔，好比有些人屬於努力型的天才，所以

很難分類。

以我為例，從以前就覺得自己是屬於「努力型」＋「戰略型」，最近則

是以「蓋棺論定型」為最大目標。現在的我，思考的是如何結合這三種類

型發展。

以運動員為例，非常清楚自己的優缺點的選手，比較容易擬定訓練方

式，譬如強化下半身、加強投球技巧等。

藝術家也是如此，瞭解自我、想像達成目標時的情景，便能清楚知道

「自己有哪些需要加強的地方」。

我就是像這樣下意識地鍛鍊自我，才可能連死後的世界都能演繹，也才能讓效果發揮到極致。

村上隆：「努力型」的成功方程式

六大分類的第一類「天才型」的代表性人物，就是達文西（Leonardo da Vinci）。

雖然關於他的史料並不多，也不清楚他的生平，達文西的畫作卻是一般人模仿不來的。而且他精通科學、音樂、醫學等，活脫脫就是不出世的天才。據說他為了創作一幅畫，會事先畫上好幾張草稿。其實屬於天才型的他，根本不需要那麼嚴格要求自己，也不需要如此努力，不是嗎？

介於「天才型」與「渾然天成型」的代表人物則是山下清＊與畢卡索。基

編注
＊ 山下清，西元1922～1971年，有「日本的梵谷」之稱，輕微智能障礙的天才畫家。

本上，這類型的藝術家只要照自己的想法，不斷創作就行了。但關於畢卡索的部分，還是有著不太容易界定的模糊地帶。

感覺畢卡索的畫作比較容易臨摹，任何人都畫得出來。其實不然，他的設計功力非常高超。

畢卡索的畫作被認為容易臨摹，是因為畫作的構造比較容易模仿。畢卡索的畫作乍看之下，讓人搞不懂他到底在畫什麼，其實他的畫作能讓觀者的視線順暢地游移畫作各處，令人無法移開目光。

加上醜聞纏身的畢卡索，是個絲毫不在意世人如何看待自己的藝術家。

雖然他對自己的負面形象多少有些自覺，但他還是不太理會。

至於像是自詡天才的達利（Salvador Dali）＊，算是「努力型」的代表。

他那獨特作風與詭異行徑，我想都是為了展現苦心經營出來的成果，一種演繹方式。

「努力型」的代表還有狩野永德＊，也是我努力的目標。先後受到織田信

編注
＊ 狩野永德，西元1543～1590年，安土桃山時代的畫師。
＊ 達利，西元1904～1989年，是著名的西班牙加泰羅尼亞畫家，因為其超現實主義作品而聞名。

長*與豐臣秀吉*重用的他，直到現在還是日本數一數二的代表畫師，據說
四十幾歲就過勞死。

所以想打造現代狩野派的我也算是努力型的代表。活了五十多個年頭的
我，雖然畫功稱不上好，好歹也是在當代藝術界打拚的一名創作者。

其實我對自己沒有才能這回事，也不是毫無自覺。

若畫功不好，那就努力創作吧！再就自己為何畫功不好這一點，進行研
究與分析。

不過，分析出來的結果難免有陷阱，好比誤認自己是天才型的人，一旦
發現自己其實不是這類型的創作者，最好儘快轉換跑道。

前面提到的那些表現不錯的年輕藝術家們就是最佳例子，他們之所以能
闖出一番成績，就是因為了解自己的弱點。總之，只要方法用對了，就一
定能留下什麼成果。

編注
＊織田信長，西元1534～1582年，日本安土桃山時
代之初勢力最強大的戰國大名。
＊豐臣秀吉，西元1537～1598年，日本戰國時代末
期至安土桃山時代的大名，織田信長死後在內部
鬥爭中勝出，成為織田信長實質的接班人。

村上隆：成為時代寵兒的「戰略型」

前面介紹的達米安・赫斯特（請見p.92），就是屬於「戰略型」。

普普藝術的開創者安迪・沃荷（Andy Warhol）也是屬於這類型，他以絹印版畫手法創作的瑪麗蓮・夢露系列（Marilyn Diptych）非常有名。雖然絹印版畫可以大量生產，但每一次製作都藏有一些訣竅，最具代表性的例子就是他用拍照的方式拍下達文西的「最後的晚餐」，再用絹印版畫呈現，成了藝術史上一項劃時代的技法。

安迪・沃荷無法走傳統畫風，就連他的一系列絹印版畫作品也嗅不到色彩調和這回事，但這樣的作品卻真實反映「病態的美國」，成了無法忽視的重要創作。

安迪・沃荷經常接受媒體採訪，所以也發揮了一定的社會影響力。

雖說他是屬於「努力型」的創作者，但他和同樣也是「努力型」的達利

一樣，也可以說是「戰略型」的創作者。換句話說，融合兩種類型的特質讓他們在藝術界發光發熱。

「因緣際會型」的例子比較難舉，也許印象派的畫家們比較符合這類型吧。因為印象派最初在巴黎畫壇不太受到注目，後來在美國開展才開始受到歡迎，身價也跟著水漲船高，成了投機者的標的物。

這和其中一位參展者——美國印象派畫家瑪麗·卡莎特（Mary Cassatt）*，的大力向收藏者推薦印象派作品有關。

所以印象派的興起純粹是因為「時來運轉」的關係，沒有經過什麼精心設計。

又好比陶藝創作是屬於比較特殊的領域。

所以大多數陶藝家屬於「努力型」，但成果又近似「因緣際會型」，畢竟要是過於汲汲營求，便無法創作出能青史留名的作品。不過，也會有異數。像是性格鮮明，屬於「戰略型」的北大路魯山人便是一例，我想他在

編注
* Mary Cassatt，1844～1926，美國的印象派代表畫家之一。也是極少數能在法國藝術界活躍的美國藝術家之一。

陶藝家之間的名聲不太好，可能也是因為他具有「戰略型」的特質。

村上隆：「蓋棺論定型」留下來的是人生故事

保羅・克利（Paul Klee）*則是「蓋棺論定型」的代表人物。

他的墓碑上刻著：「這世界無法理解我，為什麼呢？因為我與無法享受今生的人們，與死者站在一起。」可見他非常清楚自己在世時有多麼的懷才不遇。

克利經歷過戰爭（納粹）的洗禮、亡命天涯、與病魔搏鬥，而且他的作品不是繪在畫布上，而是繪在報紙、碎布等各種東西上的小幅畫作……他的創作才華與畢卡索相比，確實有相似的地方，但克利擅長描繪生活周遭發生的事，而且敘事性強烈，所以死後的評價比生前來得高。

像是死後才被發現留下大量作品的域外藝術派（outsider）畫家，亨利・

編注
* Paul Klee，1879～1940，瑞士畫家，其作品是充滿著夢想、音樂、詩意的，自然畫法、超現實主義、立體派、孩童畫，似乎皆孕育其中，可說無法分類。

達傑（Henry Darger，1892～1973）也是屬於「蓋棺論定型」。智能障礙的達傑是在孤兒院長大，從事清掃之類的工作過活。他花了六十年的時間，為小說《不真實國度》（In the Realms of the Unreal）繪製插畫。這部史詩般的小說共一萬五千一百四十五頁，堪稱「世界第一長篇小說」，描述一群名為薇薇安的少女，在宛如南北戰爭的戰事中掙扎求生的故事。達傑留下三百多幅插畫，而且插畫比小說更廣為流傳。

達傑死後，房東才在他的房裡發現大量作品。因為他生前曾交代可以處理掉這些畫作，顯然沒有自覺自己是屬於「蓋棺論定型」的藝術家。正因為生前持續不斷創作，死後才能青史留名。

其他像是有智能障礙的山下清、患有精神疾病的梵谷，也算是「渾然天成型（超越型）」＋「蓋棺論定型」的代表人物。

從他們的作品感受得到波瀾壯闊的人生，創作者與作品均給人非常強烈的印象與感觸。

當我們談論藝術家與他的創作時，其實他們的「人生故事」也別具意義。

村上隆：引導成功的「座標軸」

構成當代藝術的座標軸有四大要素，也與六大類型有著密切關係。

一 構圖。
二 壓力。
三 內涵。
四 特色。

「構圖」指的是創作元素的配置。就像畢卡索的創作之所以受歡迎，在於他的構圖十分吸睛。由此可見，構圖足以影響作品風格。

有人認為「畢卡索之後才是當代藝術」，像是為了打倒畢卡索而崛起的抽象表現主義等，之後當代藝術才正式登場。

構圖當然也會不斷演進，因而誕生出「不需要畫出來的構圖」。

「壓力」是指對於作品的製作，有一股異常執著的執著力。

像是亨利・達傑和梵谷的畫作，就嗅得到這種感覺。可以說，因為有人生這種壓力，才能創作出名留後世的傑作。這是「渾然天成型（超越型）」的一種特色，也是以成為「蓋棺論定型」為目標的人，一項非重要的因素。

「內涵」指的則是來龍去脈、背景。

馬歇爾・杜象（Marcel Duchamp）*以小便斗為題的創作，更被譽為「當代藝術的原點」。

還有馬克・格羅蒂揚（Mark Grojahn）*那乍看之下只是放射狀圖案的畫作，其實考慮到視線移動的方向性，讓人不由得思索：「這幅畫是否蘊含

編注
* Marcel Duchamp，1887～1968，法國藝術家。被譽為「現代藝術的守護神」。是達達主義及超現實主義的代表人物之一。
* Mark Grotjahn，1968～，以抽象作品和大膽幾何繪畫出名。

著非常不得了的意義?」

馬克也是知名的撲克牌玩家,就像他老是繃著一張撲克臉,讓對方猜不透心思似地玩這個紙牌遊戲般,他的畫作也讓觀者心生:「這幅畫搞不好是「同花大順」(了不起的大作)呢!」

這就是所謂的內涵。

可惜日本人似乎不太喜歡這種藝術訴求,但要想在當代藝術界成功,就必須掌握這個要點。

村上隆:原則與特色的對應關係

就像馬克‧格羅蒂揚的創作,乍看之下,實在不太明白那些放射狀圖案究竟是什麼意思?就連觀賞他的畫作時,需不需要解說都成了一大爭議。

先不論解說的好處與壞處,日本人很容易妄下定論:「藝術不需要說

明」。

為何如此妄下定論呢？這是我的疑問。無論是高爾夫還是足球，每一種球賽轉播時，都有專家解說賽事，既然有解說比較好，為何只排斥藝術方面的解說呢？

其實，無關乎內涵的解說到底重不重要。

日本人壓根兒就覺得藝術不需要規則。基本上，有規則可循的競技賽事要是沒了規則，根本沒辦法比賽，當代藝術也是如此，日本傳統藝術亦然。乍看毫無規則可循，其實不然。

譬如，去骨董店選購古陶藝品時，很難判斷哪個是高價品，哪個是便宜貨，必須靠手冊之類的東西解說，或是憑經驗判斷。雖然鑑定師會左右價格，但最終還是依循規則。

所以，就算是主張藝術不需要規則的日本人，其實不知不覺中，也在依循規則、被規則束縛。

就像是，不懂規則就無法打高爾夫、踢足球一樣，不懂藝術的規則，根本無法登上國際舞台競爭。

天才不是到處都有，雖然自詡天才的人很多，但現實世界中，幾十年才可能迸出一位天才。

但只要有內涵，就算不是天才也能看起來像天才，這就是當代藝術。

至於「特色」，也許大多數人認為特色是與生俱來的東西。其實，特色是可以打造的，也是應該打造的東西。

無論是ＡＫＢ48*、還是韓國偶像團體，都看得出來是依據製作人或事務所的方針，打造出的「有特色的團體」。

同樣的，只要思考「什麼是能獲得評價的特色」，就能在演繹當中，逐漸掌握住特色。

換句話說，藝術創作者也需要企劃、打理，在第五章裡會詳述。

村上隆：不少年輕人都成了「剎那主義」*的追隨者

無論是何種領域，必須有所覺悟才能活躍國際舞台。

我曾看過韓國偶像團體的側拍紀錄片，他們付出的努力令人感動。四個人待在只有兩坪半大小的房間一起生活，接受歌唱、舞蹈、英文、日文等各種極為嚴苛的訓練，一切都是為了躍升國際舞台而做的專業培訓計劃。

明明不知道是否能正式出道，還是咬牙過了好幾年這樣的生活，顯然這種演藝之路要求的不是才華，而是努力不懈的覺悟。

一般職場本是如此，當代藝術界也不例外。

就像這本書一再提到的——不管畫功再怎麼差，有策略地持續努力就會做出成果。

尤其日本年輕人是聰明又敏銳，也頗虛心受教。照理說，應該很適合走創作這條路，但現在的年輕人卻讓原本應該加分的特性成了一大負分。

編注
* 剎那主義指的是專注於提升當下的想法、美感，不在意過去及未來。

之前我都會定期舉辦名為「GEISAI」的「藝術祭典」，這是結合「祭典」與「競技」兩種意味的活動。記得某次活動中，有一位年輕人自嘲地說：「誰叫我們生在富裕時代，就算不成才也是沒辦法的事囉！」

雖說他學歷不錯，又很虛心受教，但他的想法卻有點自虐，似乎將放棄努力一事正當化。

我由衷希望這位年輕人能將自身優點，發揮在創作上。

其實這類型的人具有能在現在或是未來一、兩年內，將個人優點發揮到極致的知性與判斷力，可惜眼光放得不夠遠。

我想，與其說他們目光短淺，不如說他們覺得就算眼光放遠也沒用。

所以，他們的腦子裡只想著如何有效率地活用現在、這一瞬間，成了——超級剎那主義的追隨者。

我希望他們能明白自己其實擁有非常優秀的專注力與判斷力，明白擬定戰略，有計劃地為將來做準備是一件多麼重要的事。

這種觀念不僅適用於藝術界，也適用於任何人生舞台。

一味地抱持剎那主義，人生絕對無法豐收。

第四章　如何在「正論時代」培養極端言論人才

「正論の時代」における極論的人の育て方

村上隆：「正論時代」中的極端言論

若以一百分為基準，現今世界有那種徘徊在五分或十分的低分地帶之人，也有那種活躍於八十分或八十五分高分地帶的人，呈現兩種極端態勢。不想往上爬的人，選擇安於現狀；位於金字塔頂端的人，則是過於在乎世人的眼光，只能鞭策自己不斷往上爬，所以不少人過得很抑鬱。

這種情況不僅成了社會現象，也反映在藝術界，因為日本人就是生活在這樣的社會體系下。「差不多就行了」成了一種普世價值，泡沫經濟時代興起的「mécénat」*思想亦遭扭曲。總之，援助身為弱勢族群的藝術家儼然成為理所當然的事，接受援助的一方也視為理所當然。這麼一來，認真創作的創作者反而被嘲笑，實在令人感嘆。

這是一個懷有遠大志向的人，只會被嘲笑的時代。但我不是要大家放棄理想，壓抑自我，而是希望大家能擁有高遠的目標，抓住達成目標的訣

編注
* Mécénat是企業主提供資金贊助文化、藝術等活動。

竅。

這是我寫這本書的理由，也是一個祈願。

本書最後收錄我與多玩國會長——川上量生先生的對談。他以製作

「niconico 動畫」 *而聞名。

對談中，川上先生說：「正論（正確言論）在這很難找到答案的時代，

成了主流。」這番話令我留下深刻印象。

也許這番話反映了那些在八十分、八十五分高分地帶的人，之所以不斷

鞭策自己的心態。換句話說，就是向右派、向正論靠攏，認為讓自己立於

無可非議的位置才是「最佳狀態」。

或許正因為是這樣的時代，我的言行遂成了遭世人嫌惡的「極論」（極

端言論）吧。無論身為藝術家，還是指導者，都被視為異端分子，但我想

十年後應該會呈現出截然不同的結果。

試想，要是所有事情都跟著正論走，沒有任何不同的聲音，這世界一定

編注
* niconico動畫是由日本Dwango多玩國
的子公司Niwango所贊助提供的線上彈
幕視訊分享網站。

會變得很無趣，也無法培育出具有個人特色的人才。

村上隆：背負諸多「不合理」的特殊行業

現代人習慣將「惹惱別人」、「看不見成果的努力與付出」等，都視為

不合理的事，而且試圖排除。

問題是，當今社會充斥著各種不合理的事。

每個人的成長背景不同，家庭關係也因人而異。

就連生病、遭遇天災等，也不是自己能控制的事。

若對於這種不合理的事完全無感的話，只能說這種人的成長環境應該比

較特殊，令人玩味的是，現今日本社會越來越多這種人。

正因為在安逸的環境中成長被視為理所當然的事，才會出現「遭遇不合

理的事，反倒成了奇怪的事」，這種不可思議的扭曲現象。

然而，在講求原創性的藝術界，世人視為理所當然的「正論」反倒成了絆腳石。

不管這個人多麼有才華，若只能活在正論中，「在正論中創作」的話，絕對無法讓才華發揮得淋漓盡致。

即使遇到各種不合理的事，還能秉持原則，就是在這業界生存的基本能耐。

藝術家的工作就是背負著這種十字架，將體會到的一切反映在作品上的一種「特殊行業」。

初入 kaikai kiki 的新人參加新進員工訓練時，突然聽到自己屬於社會最底層的一群，也許會覺得這種說法很不合理。但就我看來，這種說法一點都不會不合理，因為在特殊環境下長大的人們，必須先經歷過這個階段才行。

在藝術界，不必思考自己與社會的關聯性，只要一味強調自己的主張就

行了。這是以成為藝術家為志向的年輕人最容易犯的一個錯誤。就像我前

面提到的，想在這業界生存，必須承受更多不合理的對待。

所以在 kaikai kiki 初次嘗到的不合理經驗，只是為了日後能靈巧應付更多

不合理的暖身運動，一種初階的訓練方式。我想，提供這種訓練機會也是

我們的一項職責。

村上隆：世代論與「分析戰力」

在此之前，我從未認真思考過「世代論」這件事。

在我年輕時，很多人都很排斥「Old Generation」（老年世代）這種概括

性字眼。

以前的我認為在各世代中，只有「富裕的教育世代」有點不太一樣，或

許是發現富裕世代的人們有種「不需要別人在乎，也不需要在乎別人」的

特殊傾向。因為抱持這種印象，所以我從沒想過分析所謂的「世代論」。

在當代藝術這塊領域中，本來就不存在什麼「世代論」之類的問題。因為沒必要為了找尋「跨越時代的可能性」而分析市場，思考所謂的「世代論」。

如同前一章所述，與以抓住「現在這瞬間」為目標的大眾藝術，可說截然不同。

所以對藝術界來說，不僅是分析一整年，就算分析近十年，或近二十年的世代論與市場趨勢也沒什麼意義。

怎麼說呢？就算以「近二百年」的時間幅來思考，在長遠的藝術史中，也不過是「一瞬間」的事。

況且，能代表這二百年歷史的作品最多也只有十件左右，所以分析十年或二十年來的事物，根本沒有用。

以我為例，為了能讓自己的作品躋身「代表近二百年來的十件作品」，

拚了命地努力，所以沒空分析關於小眾的事。

但最近我深深覺得或許必須花點時間，瞭解一下小眾的事。

為什麼呢？因為想拓展 kaikai kiki 的發展機會，也希望培育更多人才。

也就是說，不是分析市場，而是以「分析戰力」的觀點來思考小眾的事。

村上隆：去留問題就看緣分了

自從我明白告訴 kaikai kiki 的新人們，他們是屬於社會最底層的一群人之後，離職率明顯下降，但還是有不少人選擇離開。

那麼，我希望什麼樣的人留下來？什麼樣的人離開也無所謂呢？

我想閱讀這本書的人，或許會有這樣的疑問。但實際上關於這部分，我並沒有什麼堅持或原則，怎麼說呢？因為我覺得這種事就是「看緣分」

吧！

　選擇留下來的人，就是和我有緣分，離開的人就是和我無緣，只是這樣而已。

村上隆：角色分配與原則

　kaikai kiki 屬於「複合式藝術企業」，會依各種形式進行分工作業。

　外界常誤以為我們是採隨機方式，分配工作人員的角色與責任，其實不然。譬如，我會趁研修期間觀察每個人適合做些什麼，然後思考如何分配。

　而且依業種不同，判斷適性的方法也不一樣，我最常用的方法是觀察一個人的「姿態」。

　像是「樂在其中」、「畏怯」這些字眼，都是形容一個人的姿態。嘗試

各種工作時，遇到非常擅長的事，就會樂在其中；相反的，遇到不擅長的事，就會有點畏怯。

雖然這種感覺很難形容，但就像看棒球選手投球和打擊的樣子，便能判斷他的狀況好壞是一樣的。狀況好時的工作模樣，感覺與周遭事物非常契合。

那麼，只要狀況好就行了嗎？我所帶領的團隊屬於完全垂直型命令體系，必須完全聽從命令，講白一點，就是「不准自己亂來」。

但還是允許加入一點自己的想法就是了，所以不能說是「完全箝制個人意見」的管理制度。畢竟大家一起進行一件工作時，要是自己從不思考該怎麼做才能做得好，便失去進入這業界的意義。

當然只限做了不同於上頭交代的事，結果成效反而比較好的情況。通常我不會開口誇讚，而是默默地當作沒看到。

要是做出來的結果反而更糟，我會要求當事人立刻退出，無論當事人如

何辯解自己的做法比較好也沒有用，因為只有委託一方能夠判斷好壞。

當然，我絕對不會對工作人員說：「只要沒被發現，隨便你們怎麼做都行。」也許心存僥倖的人看過這本書之後，決定辭職也說不一定。

我想每一種行業都一樣，既然是分工合作，就不需要那種擅自做主、強出頭的傢伙。

當自己因為這樣被解雇時，不要覺得自己遭受不合理的對待。

因為這就是組織的原則。

村上隆：組織的不合理，社會的不合理

面對不合理的要求，身為組織與社會的一員也會在意想不到的時機予以反擊。

像是媒體娛樂業界就是最好的例子，畢竟身處瞬息萬變的環境，要是自

身不求改變的話，根本無法在這圈子生存。某天早上，經營者突然將既定方針做了一百八十度大改變，是這圈子常有的事。若只憑常識應付肯定措手不及，一定要具備絕對的柔軟度。

當代藝術界雖然沒有如此極端地被潮流左右，但也會發生類似情況，像是一直在進行中的作業突然喊停，或是委託人下達完全不同的指示。

面對突發狀況，任誰都會錯愕，面對突然其來的策略大轉彎也是如此，若組織能立即應變當然最好，要是不願意的話，乾脆收手也行。然而，現今日本社會儼然成了對勞工有利，對資方不利的情勢，所以勞工可以輕易地說不幹就不幹。

若上頭的指示明顯有誤，可受公評，那就另當別論。但若下達的指示不容懷疑，也就只有乖乖聽從的分兒。

前面也提到，這世上盡是不合理的事，所以這種等級的事根本稱不上不合理。

不過，似乎也不應該統括而論，像是東日本大地震就是非常不合理的自然界暴力。

回溯過往歷史，這種不合理的天災一再重演，人類為了保護自身而構築了「社會」。個人在社會中遭遇不合理的事，猶如歷史洪流中的一粒殘渣。

就像宗教只是用來與自然界的不合理、疾病的不合理、社會的種種不合理，對抗的一種機制。就某種意味來說，宗教在現今社會已經失去過往那般力量，而且部分功能已被科學取代。

於是，科學劣化成「正論」，成為守護自身的一種手段。

然而，東日本大地震的發生讓我們見識到自然的威猛，再次體悟到正論其實是一種發揮不了什麼作用的力量。

正因為如此，我們現在要思考的是如何對抗不合理，以及今後如何重新構築社會。

村上隆：「CHAMBER」進行的密教修行

我希望能提升組織的作業效率，也希望踏入這業界的人都能成長。

於是，我設立了培育人才的工作室「CHAMBER」，也進行名為「GEISAI」的企劃案。

「CHAMBER」這名字取自電影《異形》裡一幕將異形的蛋並排的「Egg Chamber」。也就是說，這裡是這些年輕藝術家一起修行的地方。

起初約三十名成員在我的帶領下，進行「協調」訓練。

這項訓練方式好比一種密教修行。

我不只讓他們在這裡盡情創作，每天還會透過 Mail 與他們交流，進行旁人看來滿是謎團的問答。

譬如，我會提問：「請說出小時候隱藏的一個祕密。」一般人被問到這樣的問題，多少有點抗拒：「為什麼我非得回答這種問題不可啊?!」所以

每一次進行問答時，我都會明白告訴他們：「隨時都可以退出這樣的問答方式。」結果有九成的人選擇退出。

為什麼要進行這樣的問答方式呢？因為這也是訓練的一環。

持續不斷創作是一項需要極大耐力與體力的純勞力作業。當腦子裡湧現想要創作的靈感之後，再來就是將靈感具象化的純勞力作業。

畢竟要是創作到一半，懷疑作品真的值得自己那麼投注心力的話，恐怕很難進行下去。

問答的作用就是為了讓每位成員湧現靈感時，能夠判斷：「這個主題真的值得我投注那麼大的心力嗎？」所進行的一項訓練。

藉由回顧自己的成長過程，再次挖掘一路走來的點點滴滴，審視自己心中真正想做的主題。

基本上，進行這項作業時，若當事人覺得心裡不舒服，我也好不到哪兒去。

總之，若要堅持走創作這條路，需要極大的毅力與執念。

村上隆：給年輕藝術家們的「一封信（Mail）」

我在與「CHAMBER」的年輕藝術家們進行問答的過程中，遇過那種早已習慣一般社會正論的人，於是忍不住斥責他們一頓，內容大概是這樣的感覺：

「你有加強關於藝術方面的知識嗎？

要是沒有的話，這樣的你永遠只能在網路上發表作品，自稱插畫家，你懂嗎？

所謂的藝術，就是了解歷史，用自己的作品檢視、驗證歷史與自己的成長史、現況與歷史之間的差異，以及現今可以發展的部分的一種解謎遊

戲。要是完全沒興趣的話，奉勸你放棄走這條路吧！因為就算要你研究一

種遊戲的歷史，你也無法讓作品呈現出歷史與自己之間的差異感。

所以，要是不肯用功，就別走這條路！當然，有些藝術家腦袋空空卻氣

燄高張，你就跟他們一夥吧！」

「想靠藝術餬口，卻想過著沒有挫折的人生，那是絕對不可能的。那些

在我年輕時相當活躍的藝術界超級巨星們，幾乎沒有人殘存至今，藝術界

就是一個榮枯盛衰的嚴苛世界。而且最叫人無奈的挫折，就是無法跨越時

代，成了被眾人遺忘的存在。

你們這世代根本是活在『謊言』中。所謂謊言，就是告訴你們是受到來

自世界的祝福、你們可以謳歌『自由』、可以盡情做自己想做的事……

這世界百分之九十充斥著各種不滿、怨恨，負困、疾病以及政局動盪，

日本人該如何在這世界生存下去，又該做些什麼呢？

你們絲毫未覺自己活在謊言中，一旦覺得周遭沒了『樂趣』、『令人開心的事』，馬上就把自己封閉起來，無視社會與世上的一切。

但我們從事的是——多少能療癒這世界的工作，藉由創作為這世界注入一點不一樣的氣息，這就是藝術家的本業。所以記住我的話，改變你的人生態度吧！」

村上隆：利用電子郵件進行密教式問答

此外，我還寫過這樣的 Mail。

「愛情就是一種親密的合夥關係，不是嗎？會思考對方的將來。

這世界，尤其是美國人喜歡高唱『夢想總有一天會實現』，其實夢想什麼的，根本不會實現，這就是現實。

所以人們才會祈禱，尋求宗教的慰藉。

藝術對於有錢人來說，是一種慰藉；對於窮困的人來說，則是一種救濟。

請試著回想，我們是抱著什麼樣的心情去看電影呢？我想可能是想放鬆、想宣洩情緒、或是想感動一下。

去美術館時，心情可就不一樣了。我們會想像：『這位藝術家究竟過著什麼樣的人生呢？』即便還沒看到真跡，也會試著想像：『那東西到底有多大呢？』

然後對於實際看過之後覺得不錯的展覽，就會覺得自己似乎能夠體會創作者的心境，了解作品的真義。其實，比起創作者的人生、伴侶、時代背景，大家最感興趣的還是創作者遭遇的不幸。

撇開幸與不幸這話題，當我們看到創作者嘔心瀝血做出來的美麗作品、細緻作品、大器之作時，應該會感動不已。

換句話說，藝術家是娛樂化不幸與美的小丑。

要是沒有這種覺悟。

要是沒有這種覺悟的話，是不行的。

所以我才會對你們這些還不成氣候的年輕藝術工作者，如此施壓。」

我想應該不少人看到上述這段文字，會心生：「未免太誇張了吧！」、「這傢伙是不是搞錯時代啦！」這種印象也說不定，即便如此也無所謂。

但只要重看我那些聽來粗暴的言詞，其實與本書想傳達的一些事有所連結。

對於因為受不了這番言詞而想辭職的人，我一點都不想慰留。因為這些人肯定無法在這業界待下去。

不管心裡怎麼想，重要的是，能否繼續待在這業界。

因為能夠留下來的人，才有發展的可能性。

村上隆：「CHAMBER的七大守則」與「新三大守則」

「CHAMBER」有所謂「七大守則」，也就是想要成為專業藝術創作者，必須遵守的規範。

內容如下：

一 遵循一般職場的「商業禮儀」。

二 早晚發 Mail 報告製作進度與〈客觀觀點〉。必須抱著這件作品是「給第三者觀賞」的心態！

三 專業藝術創作者必須做好自我健康管理，無論何時都能創造出最佳作品。

四 做好工作排程表，藝術創作者的人生到死都要做好計劃。

五 藉由「一天完成一張作品」的訓練，鍛鍊自己的肌力！還能提升創作效率。

134

六　最重要的是，要有勇於嘗試以及持續創作直到生命盡頭的執念。

七　包括製作費、工作室的房租、生活費等，徹底做好成本管理，要有創作到死之前都不會為錢傷腦筋的金錢觀。

也許你會覺得上述七大守則，比較像是為了成為專業藝術創作者的心得，其實內容和我前面提到的很多觀念有相通之處，我試著彙整如下：

我想內容應該更簡單明瞭⋯⋯

一　重視「仁、義、禮」。

二　身為藝術創作者，必須鍛鍊身體，保持思路清晰。

三　懂得擬定戰略，尤其是持續創作這件事。

大致濃縮成這三條。

我不是投出一個變化球般的議題，而是從一直待在業界、培育人才的經驗中，斷言出幾個重要的原則。

「何を残すか」ということ

最近，我拜讀了 Life-net 生命保險副社長，岩瀨大輔的暢銷著作《入社第一年的五十堂課》（鑽石社出版／天下雜誌出版）。這本書是寫給踏入社會的新鮮人，以及準備轉換職場跑道的人，一本「如何看待工作的入門書」。

書中提到「關於工作的三大原則」：一別人交辦的事，一定要做好。二及早交出，只完成五十分也無妨。三沒有無趣的工作。

姑且不論是否贊同這三大要點，但這三大要點確實簡單扼要地點出「工作的要訣」。

我想，無論商場還是藝術界，基本原則應該都大同小異才是。

村上隆：重要的是，自己究竟能留下什麼？

當我被問到：「是否會關愛立志成為藝術創作者的年輕人？」這問題

時，其實我大可輕易回答：「會」，比較能搏得好感。

但我總有一種不想這麼回答的心情。

譬如，問我是不是基於關愛後輩，而舉辦「GEISAI」，我絕對不會回答：「是」，因為截至目前為止，「GEISAI」已經虧損約十六億。

畢竟我的畫作沒賣出過什麼天價，我也沒有坐擁豪宅、巨額存款，積蓄幾乎都投注在 kaikai kiki。

所以若是還回答：「是的，出於關愛。」那就太矯情了。

正因為希望 kaikai kiki 能屹立不搖三百年，所以努力地想創作出青史留名的作品。

北大路魯山人曾經營一家採會員制，名叫「星岡茶寮」的高級料理亭。

魯山人去世後，還出過一本回顧星岡茶寮昔日風華的書。魯山人不是個好相處的人，可想而知，他與星岡茶寮的工作人員肯定多有磨合。但即便如此，還是出版了這本書，還是留下些什麼，這就是藝術。

kaikai kiki 也有同樣情形，參與製作「五百羅漢圖」的四十幾位工作人員先後辭職，我想大部分人都是因為厭惡我而離開的。但我死之後，也許他們會接受訪問，暢談與我共事的點點滴滴。

我不在乎這些人怎麼回答，但如果可以的話，希望他們能傳達 件事，那就是：「創作一件藝術作品，究竟是怎麼一回事？」，因為我盲目地相信內心是否留下傷口，也是一種藝術。

村上隆：一切都是為了不讓業界萎縮

我認為藝術的本質，應該有個像是「早安」、「先走一步」、「謝謝」這些基本招呼用語般，規定一個最基本的入門條件。

我對於那麼多還站在入口，摸不到我認知的藝術本質的人，選擇打退堂鼓一事，感到十分遺憾。

我真心希望這些人就算再怎麼討厭我說教，如果可以的話，起碼等到完成一件作品之後再考慮去留的事。

若完成的是一件非常棒的作品，應該可以感受到什麼讓你深深感動的事。

對藝術創作者來說，感動自己創作了一件美好作品，絕對會給自己帶來莫大變化。

要是無法長江後浪推前浪，這業界就會萎縮、消失。

為了不讓這種危機發生，需要更多力量開墾培育人才的土壤，提供新人更多出頭天的機會。

第五章　藝術界也是一種「產業」

「インダストリー」としてのアート業界

村上 隆：藝術界最具影響力的人是「藝術經紀人」

當今藝術界最具影響力、最活躍的人物，當屬稱為「藝術經紀人」的人們。

藝術經紀人必須掌握全世界的拍賣會情資、藝術家動向以及市場趨勢等。

然後建立一個世界藝術家情資網，找出「對自己最有用的廚師」。

譬如，他們會對藝術品收藏家，也就是客戶，說：「這位藝術家的畫作，一○○號（較長的一邊為一六二公分）現在二十萬就能買到，但十年後恐怕會飆到三千萬日圓，所以建議一口氣買個十幅比較好。」如果一次跟十位收藏家都這麼建議，這位藝術家就會得到一百幅畫作的預約。

然後，藝術經紀人會去找藝術家，向他們提議：「現在是你應該好好衝刺的時期，我希望前三個月可以先創作出十幅，然後利用兩年的時間完成

「一百幅，如何？」

決定支付多少錢給藝術家的是藝術經紀人，而決定賣價、操作市場價值的人也是藝術經紀人。

曾有一位藝術經紀人開了個預算無上限的條件，委託我創作一件雕刻作品。於是，我提出企劃案，卻因為規模太小而被打了回票。

那時我提出的企劃案，是在直徑約三公尺的圓圈中，密集雕刻出某種類型的雕刻品。之所以提出這種企劃案，是因為預算無上限這條件，沒想到意外得知自己的器度其實不夠大。

相較於此，敢提出預算無上限這種條件的藝術經紀人，可想而知，他具有多麼大的能耐。

若想藉著在藝術界成功，脫離金字塔最底層，攀上支配階級的話，或許可以考慮扮演藝術經紀人這樣的角色。

村上隆：你是以ＡＫＢ為目標？還是以秋元康為目標?!

我覺得日本的演藝圈非常好懂。

當今日本應該沒有人不曉得ＡＫＢ48吧？但是誰打造出這個當紅團體呢？

是前田敦子*還是大島優子*呢？都不是。

隨時都在思考如何才能發揮最大效果，掌控一切的是製作人秋元康*。

偶像與創作者不一樣，「偶像」是一種職業。

立志成為藝術家的年輕人與偶像無異。譬如，最近來訪問我的藝大生，猶如想進ＡＫＢ的國中女生。

偶像的演藝壽命不長，能保持幾年人氣不墜的還算好，現在偶像界的人氣壽命頂多五年左右。所以 kaikai kiki 想繼續縱橫藝壇十五年，不，想永續經營的方法論，無疑是個門檻很高的挑戰。

編注
* 前田敦子是女子偶像團體AKB48的前成員，
　也是該團創團元老之一。
* 大島優子是日本女歌手、演員。也是女子偶
　像團體AKB48 Team K的前成員。
* 秋元康是日本身兼作家、作詞、導演、製作
　人等多重身分於一身的創意鬼才。

ＡＫＢを目指すか、秋元康を目指すか!?

想想，這和以往被稱為偶像，如今已是四十好幾的演藝人員，只有大型經紀公司肯收留，願意給他們表演機會的道理是一樣的。所以千萬不要忘了，靠個人單打獨鬥是不可能保持人氣不墜十五年。

無論是偶像還是藝術家，都是「等待上場的選手」，而且選手的壽命只有三年或五年，所以至少要了解這種殘酷事實，才能以成為偶像明星或藝術家為目標。

你真的那麼想成為偶像明星嗎？還是想當個像足秋元先生這樣的幕後操刀者呢？若是後者的話，那麼你應該考慮當個藝術經紀人，而不是藝術家。

若了解這種事實，還是以成為藝術創作者為目標的話，就不能半途而廢。所以我成為藝術家，賭上有限的生命，不斷奮鬥著。

村上隆：你想站上什麼位置？你企求的是什麼？

也許你對藝術界有各種印象，但其實藝術界是個意志不堅定、抗壓性低的人，不該踏入的世界。

立志踏入這業界的多是那種不擅交際、容易封閉自我的人。若是這樣的話，只會在入門階段馬上嘗到挫敗的滋味。

或許有人猜想 kaikai kiki 是個不太容易進去的地方，其實不然。假設二十出頭就贏得大獎，沐浴在鎂光燈下，以後只要創作自己想要創作的東西就行了。若是這麼想，可就大錯特錯。

因為這是個必須與畫商、經紀人、美術館工作人員、藝術經紀人等，各式各樣的人來往的世界，要是選擇逃避這些人際關係，一輩子只能當個業餘藝術愛好者。

我還是會一再強調必須要有一定的毅力與決心，才能在這業界生存。而

包括人際關係在內，積極與抗壓性絕對是必備的武器。

比起意志不堅定的人，像 Mr. 和赤松晃年這種滿腦子只有創作這檔事的

人，反而更適合待在這業界。

當然，依自己想在這業界站上什麼樣的位置，著眼的重點也不一樣。

若立志待在這業界發展，首先要測試一下自己的毅力。

若是以站上中間或中上層級為目標的話，必須要學會察顏觀色，擅長與

人來往。

雖然不管站上什麼位置，都必須要有一定的毅力與禮節，但若想打造自

己的專屬舞台，光這樣是不夠的，一定要加強自己的社交力及取悅別人的

能力。

就某種意味來說，要想站上頂尖位置，必須要有徹底精錬過的策略。

村上隆：產業的中間階層

這麼說來，藝術界和演藝圈還真像。

演藝圈有長青型藝人，也有那種曇花一現的藝人。

像那些綜藝節目的常客，跑通告的藝人，叫作「通告咖」。當然也有那種叱吒演藝圈，屬於常勝軍的藝人。

像是演藝圈的常勝軍代表北野武，即便擁有「世界級的北野」這種美稱，但他照樣演些搞笑扮醜的角色。

不僅如此，北野武的創作力也是源源不絕，他所企劃的節目成了各家電視台製作人夢寐以求的「寶物」，讓他在演藝圈的名聲歷久不衰。

正因為如此，他才能長期穩坐演藝圈的龍頭寶座。

就算業界不同，見賢思齊還是非常重要。

無論藝術界還是演藝圈都是一種產業，想往上爬的方法和一般業界並無

不同。

村上隆：踏入藝術界的教戰手冊

之所以藉著出版這本書的機會，試著披露藝術界的真實情況，也是希望
以進入藝術界為目標的人，多少有一種指標可依循。

無論是音樂界還是漫畫界，都出版過很多關於如何進入業界的教戰手
冊，應該吸引不少對音樂或漫畫感興趣的人，投身業界。

好比因為動畫《輕音少女》*（原作家／kakifly、動畫導演／山田尚子）
爆紅，很多人因此投身音樂創作。

雖然這些人幾乎從沒想過要走專業音樂人這條路，但也許因為喜歡《輕
音少女》的關係而開始接觸音樂，成為專業音樂人。反正市面上有很多關
於音樂方面的教本，就算完全沒碰過樂器的人，也可以輕鬆入門。

編注
* 《輕音少女》日文為『けいおん！／K-ON!』。

原本沒有音樂才華，也沒有相關經驗的人，也能體驗到「我好像會彈吉他了」、「好像越彈越好呢！」享受學習音樂的樂趣。

相較之下，就算喜歡畫畫，想在藝術界闖天下，也沒有什麼具體的方法論。即便如願考上藝大，也很難期待得到什麼幫助。

就某種意味來說，藝術界是個非常嚴苛的世界，由衷希望這業界能多少有所改變。

這本書一開頭就提到，藝術創作者是位於社會金字塔中的最底層，要是沒有這種覺悟，便很難在藝術界生存下去。但也希望提出一些具體的方法論，為有決心在這業界發展的人，指出一條路。

希望想在藝術界發展的人，可以參考我提出的要點，一點一滴累積正面的力量，改變這業界。

業界を成熟させるためのゴールとは

村上隆：讓藝術界更趨成熟的決勝點

無論是培育人才的方法，還是產業的成功模式，我試著思考了各種方法論。

畫商小山登美夫的著作《小山登美大的無為而治企劃術》 * （東洋經濟報社），便引起不小的迴響。

畫商除了身為畫廊老闆，還兼任策展人、顧問等各種角色，也培育藝術創作人才。

小山先生主張的培育人才方法，就是不需要特別為藝術工作者量身發想什麼企劃，放手讓他們自由創作就對了。

我的看法與他的主張完全相反，我認為「培育人才必須靈活運用各種策略」。當然，我不是要徹底否定小山先生的主張。

畢竟多元化的觀點與方法論，才能提供有志朝藝術創作這條路發展的

編注
* 日文書名『小山登美夫の何もしないプロデュース術』。

人,更多選擇。

不單是出版物,教育制度也應該如此。

各種選項齊備,建立一個培育人才的健全制度,才是讓藝術界更趨成熟的決勝點。

村上隆:藝術界的潛在力量

某位人士的發言曾讓我非常生氣,記得他這麼說:「藝術界根本沒有什麼教你如何在這業界生存的入門書。」

這位人士就是以製作公仔聞名,海洋堂的社長宮脇修一先生(當時是專務)。

「相較於公仔業界,你們的世界可是幸福多了。不是每個城鎮都有模型專賣店,但只要去一趟文具店就可以買到畫材,市中心還有大型畫材專賣

店。幼稚園開始就會教繪畫，小學到高中也有美術課，可以說前途無限寬廣，所以你們真的比我們幸運太多了。要是沒辦法創造榮景，表示你們沒能耐，也不用心，懂嗎?!」

就是這麼一段話。

想想，確實如他所言。我之前為了籌備名為「GEISAI」（請參見p.110）之類的活動，深深感受到召集人才有多麼困難。問題是，日本有很多人都有繪畫創作的經驗，至少比起製作模型這種更專精的領域，以及跟打棒球、踢足球的人口相比，應該多出許多才是。由此可見，藝術業界這個產業有許多人才，理應有很大的發展性。

其實，我和海洋堂早在九〇年代就有接觸。

那時，我為了創作諷刺「御宅族」的等身大公仔作品，透過評論家岡田斗司夫*先生的介紹，認識了宮脇先生。

我和宮脇先生以及原型師POME先生經過幾番溝通之後，終於完成名為

編注
＊岡田斗司夫為動畫製作公司「Gainax」的創辦者，是經典人氣動畫像《王立宇宙軍》、《海底兩萬浬》，電玩遊戲《美少女夢工廠》等都出自該社長之手。

「Miss ko2」※等作品。

起初，他們對我的創意不太苟同，製作過程中，也讓我好幾次控制不了情緒。

「再也沒有比畫畫來得更輕鬆的買賣啦！只要畫個幾筆就能賣錢，不像我們做公仔的，要是客戶不滿意，馬上挨罵。所以做我們這一行的可不能抱著隨便玩玩的心態！」

我又想起那時的事。

村上 隆：將負面因素轉換成加分的力量！

東日本大地震發生後，日本陷入非常嚴峻的狀況，其實早在大地震發生之前就是如此。放眼亞洲，中國崛起，成為最強勢力，韓國與印度也有顯著的成長，只有日本的國力越來越衰退。

編注
※ 「Miss ko2」是一個比真人比例略大、高度186公分的玻璃纖維雕塑作品。在美國紐約知名的藝術品拍賣會上以56萬7500美金拍賣價售出。

マイナスをプラスに変える！

153

但也因為這次的大地震，日本以另一種形式受到國際注目。

「日本今後會變得如何呢？」、「沒問題嗎？」世界各國除了同情與擔心之外，也非常關注日本今後如何發展。

就像梵谷的悲劇人生，對他的作品是一大附加價值，證明了負面因素也能轉換成加分的力量。

像是「蓋棺論定型」的藝術家保羅・克利（請參見p.102）也是，留下記錄著悲慘一生的日記。後來日本也出版了他的信和日記，因此打開知名度。

由這些例子來看，不該只能悲觀看待當今的藝術界與日本。

一定能找到更多對藝術有興趣的潛在人口，發現更多能扭轉當前嚴峻狀況的發想。

所以不必過度悲觀。

無論是哪一種方法論，只要能發揮最大效果，就能得到最大成果，商業界與藝術界都一樣。

村上隆：「New Day」與《五百羅漢圖》

東日本大地震之後，我有了在紐約舉辦名為「New Day」的慈善拍賣會，繪製長達一百公尺的《五百羅漢圖》的想法。

我完全沒想到這麼做，竟然引發如此大的迴響。當我看到如此震撼人心的天災，看到日本有那麼多人陷入困境，內心突然有股衝動：「我必須做些什麼才行！」

沒想到「New Day」引起的回應、拍賣所得遠遠超過超乎預期。十五位作家，共二十一幅作品，拍賣價總得八百七十五萬六千一百美金（約六億八千萬日圓），比預定目標五百萬美元高出甚多。

雖然這場慈善拍賣會是於十一月九日舉行，距離震災已過了八個月，但世人依舊持續關注日本。

此外，長達一百公尺的巨幅畫作《五百羅漢圖》也是於震災之後，著手

進行的作品。

過去日本也曾遭遇多次地震、饑荒等苦難，人們這時就會尋求宗教的慰藉，信仰五百羅漢就是其中一種。

這種關懷世間的情感，在我心中越來越膨脹。

也希望藉由這種創作能凝具更多力量，後來我又舉辦了巡迴全國各藝術大學、招募新生力軍參與藝術創作的活動。

村上隆：兼顧自由與社會性的平衡點

現在應該做些什麼？我想答案因人而異。必須根據自己所在的地方、自己的個性、自己想做的事，仔細思考，決定一個方向。

藝大的教學方針通常是主張學生——自由創作，但這種主張在現今社會就某種意味來說，無疑是鼓勵學生——自我毀滅。

也許你不太苟同我的說法，但一味鼓勵自由創作，不是在這世界生存的唯一方法。

自由何其重要，但沒有設定框架的自由，並不是真正的自由。誤解自由的同時，就是在限制自我。

就像我一直強調的，為了在藝術界生存，不單只是創作，也要了解自己在社會中的立場，考量社會觀感與別人的感覺。

自由與「社會性」無法切割，就像鐘擺一樣反覆地晃過來、盪過去，我想現在應該是鐘擺從「自由闊達」往「社會性」盪過去的時期。

村上隆：瞭解規則與打造品牌

前面也有提到「藝術也有規則」（請參見p.86），瞭解所有規則，才能享受真正的自由。

因為不曉得規則，或是無法掌握規則時，束縛反而更強。譬如欣賞一幅畫時，了解規則絕對比什麼都不知道的好。

雖說拋開一切規則，只憑直覺感受也不錯，但瞭解規則，便能享受不一樣的鑑賞樂趣。

相信很多人看到畢卡索的畫作時，會心生排斥：「實在看不懂到底在畫什麼？」但若先瞭解規則再鑑賞的話，一定能感受到畫作的魅力。要是瞭解了規則、也瞭解畢卡索創作的意念後，還是不喜歡的話，也沒關係。總之，就某種意味來說，瞭解規則的自由度肯定更寬廣。

雖然我個人不是很喜歡畢卡索的畫作，但不表示我不想要他的畫作，當然也很想擁有一幅他的創作。

怎麼說呢？因為畢卡索的畫作是藝術界的「名牌精品」。這問題不僅關乎經濟價值，而他的畫作也絕對具有成為「名牌精品」的價值。

這麼想來，想在國際占有一席之地，前提是能否名牌精品化自己的創作以及自己。

我想不只藝術界，ＩＴ產業界、還有其他業界也是如此。

如何吸引眾人目光，提升自我價值一事非常重要。

一旦成功，你的自由度就會升高，可以打造新事業與新作品，得到更大成就。

村上 隆：找到自己真正想創作的東西

kaikai kiki 最擅長的也是打造品牌。

而且不是只求暫時發揮效果，而是比較長期性的經營。

雖然同樣也是預計花上十年、二十年，打造藝術創作者的計劃，但關於這一點，我想應該會做出不同於其他機關團體、畫廊的成果。

好比我和弟子 Mr. 初識時，他做了一個從義大利興起的貧窮藝術（Arte

Povera）風格的作品，特色是以報紙和混凝土塊作為創作素材。

Mr. 是個十足的御宅族，也是那種不丟棄東西的人，所以他住的地方堆

滿垃圾。像他這樣的人進入藝術大學之後，很容易找到自己想要發展的方

向。

Mr. 是個十足的御宅族，也是那種不丟棄東西的人，所以他住的地方堆

但要是以為他會朝貧窮藝術這條路發展的話，可就誤判了。

Mr. 成為我的弟子之後，創作風格不變。

我和他談過後，才知道他最大的興趣是買同人誌，收藏了上百本情色類

同人誌。

他從來沒向別人提過這件事，也不好意思讓別人知道，所以我能問出這

個祕密，在他的創作之路上，具有一定程度的意義。

從那時開始，Mr. 不再掩藏自己，將他的御宅族個性、羅莉控*的興趣，

完全展現在他的創作上。

編注
* 羅莉控即有蘿莉塔情結的人。對未成年的
女孩子更具興趣的一種性傾向。

他的初期作品有小學女生和赤裸的他，牽手散步的畫作，還有描繪裸體少女的作品等。因此，在兒童相關法條比較嚴謹的歐美國家，他的很多作品都被打回票。

然而，一直堅持這條創作路線的 Mr.，如今他的作品在世界各地的展覽會上不但銷售一空，還能賣出上百萬日圓的好成績。

他在慈善拍賣會「New Day」競標的畫作《好（噴）!!2011》（畫的是一位背著書包的小女孩）以十五萬二千五百美金（約一千二百萬日圓）的高價售出。

村上隆：「發現自我」以及「探尋自我」

回顧世界藝術史，能讓藝術創作者與作品具有絕對意義的方法只有一個，那就是「發現世上獨一無二的自己，將這核心拿來對照歷史並發

表」。

以 Mr. 為例，他原本是個御宅族、羅莉塔控、又是喜歡收集垃圾的不良青年。但他卻充分活用這些被外界視為缺點的人格特點，發展成個人特色，成功打造出「世上獨一無二的自己」。

就算不像 Mr. 這麼特別，還是可以找到作為品牌的核心價值。當找到這種核心價值時，接著需要的就是──夯出這個核心價值的決心。

這裡所說的「發現世上獨一無二的自己」，和大家常說的「探尋自我」並不一樣。一般人說的探尋自我，是將目標放在未知的世界。在這裡，要發掘的是──「內在的自我」。

我覺得，趁著學生時代，來趟──探尋自我的旅程之類的很不錯。

我自己年輕時，也喜歡到世界各地旅行。記得去尼泊爾時，因為拉肚子拉個不停而進醫院，也曾在馬達加斯加遇到騙子。

還記得尼泊爾深山的小醫院，約有五十個人排隊候診，其中有那種一看

就知道得了重病，不應該還在這麼小的醫院排隊看診的病人，還有拿著X

光片，帶著瘦弱的小男孩，排隊看診的母親問醫生：「讓他吃這個藥就會

好了嗎？」我再一看，她手上的藥是百服寧。總之，那裡是個資訊極度封

閉的地方。

只要看過這世界的真實情況，就能明白自己過的是多麼豐衣足食的生

活。

巡遊世界各地，讓我再次深深感受到藝術最美好的一點，就是──只要

隻身便能一決勝負。

無論生活在富裕時代或是多貧困的環境，只要關乎藝術，都能讓你做一

件留名青史的事。

村上 隆：因應各種目的，改變心智以及改造肉體

儘管已經找到「世上獨一無二的自己」，要是沒有好好表現出來也是枉然。

我不但會傾聽年輕藝術創作者們的意見，也會對於他們提出的草圖，給予建議與指導。

想要指導別人，除了必須熟知業界規則，還要有充足的經驗才行，這些都是短期之內無法培育出來的東西。

必需要有強烈的決心，才能克服在培養這些耐時的修行期。

當然，能否成功打造品牌也很重要。

譬如，以登上百老匯舞台為目標的話，必須接受發聲練習、舞蹈課程等各種訓練。在日本也是如此，能在演藝圈占有一席之地的明星都要經過一番紮實訓練。

而且，依內百老匯、外百老匯（百老匯的小劇場，上演的是比較實驗性、低成本製作的劇碼）的不同，訓練方式也不一樣。

在內百老匯表演的演員是以進軍演藝圈為目標！

當然就要接受最正統嚴格的訓練，徹底改變自己的心智，改造肉體。

村上隆：產業中的角色分工

其實藝術界有許多要是不走進裡面一探究竟，根本不曉得到底是這麼一回事的地方。

譬如，現在有很多辛苦完成的作品，卻被有心人惡意盜用，在網路上散播；或是瞞著拍賣公司偷偷轉賣掉，再用複製品矇混的例子。因此，「法律」在這業界扮演著非常重要的角色。

想在藝術界占有一席之地，意味著必須站在與自由闊達完全相反的一

方。也許不少人認為藝術家像隻高傲的孤鳥，其實藝術界也是一種產業，一個講求分工合作的世界。

所以產業中有各種相關人員，負責扮演各種角色，發揮作用。

以成為藝術創作者為目標的人，就電影來舉例，很容易以成為男主角、女主角為目標。但其實還有其他各種角色，像是製作人、導演、攝影師、燈光師、宣傳人員、經理等，藝術界也是如此。

我本身除了是個藝術家之外，也扮演各種角色，甚至連工作人員的回信都會親自確認過，也會不時扮小丑逗大家開心，什麼都會做。

雖然我很想告訴大家，比起以「成為藝術家為目標」，不如以「成為藝術經紀人」為目標更好，但還是希望大家能好好思考自己究竟該朝哪個方向發展。

如同我一再強調的，屬於產業一環的藝術界肯定有許多可以發展的空間，端看自己如何抓住大好時機。

特別對談　村上隆×川上量生

讓「尼特族」與「專業人士」成為躍上國際舞台的日本資產！

村上×川上：「管理教育」或「放任」

村上　我認為「專業人士是靠養成、培育出來的」、「為了成為專業人士，必須長時間修行」，也就是經過徹底管理、指導、培育之後，才能「收穫」的方法。但年輕世代不是這麼想，他們認為創作者是渾然天成的，只要有才華便能抓住一切。雖然這種想法在當代藝術界不太可能成真，但像「多玩國」這種能在基礎架構完備的環境中，沒有刻意管理教育也能培育出人才的企業，讓我真的既佩服又羨慕，所以想請教其中祕訣……好比「niconico 動畫」就是一個非常成功的例子，可以分享一下嗎？

川上　「多玩國」*是個任何人都無法全面掌控的公司，算是非常特殊的例子吧！我一開始也不相信這是自己的公司呢！直到最近才有一點實感。基本上，還是覺得好像是別人開的公司（笑）。所以公司的管理風

編注
* 多玩國株式會社，是日本的資訊科技企業，「niconico動畫」的母公司。在東京證券交易所市場第一部上市。

格就是「自由發揮」囉！說是一種經營策略，也算是吧！總之，就是「自己管理好自己的事」，確實與所謂的管理教育截然不同。

村上　是喔！我知道不少年輕人都對川上先生如何管理「多玩國」這家公司，非常感興趣。所以基本上是自己管理自己，很自由的感覺嘍？

川上　應該就是這樣的感覺吧！其實，就經營層面來看，多玩國真的不及格（笑）。大家都是那種個性很隨和的人，感覺比一般企業來得充滿活力啦！職場上免不了相互競爭、互扯後腿或是起內鬨，但在多玩國，根本沒有所謂的派系之爭。也許外人覺得我們應該是個內部競爭很激烈的公司，其實不然，所以這一點真的很稀奇。

村上　聽說川上先生最近都在吉卜力*那邊工作，比較少進公司，是吧？

川上　我結識了吉卜力的鈴木敏夫製作人，很想在他手下工作，於是拜託他收我為徒，沒想到鈴木先生一口答應。雖然是不支薪的工作，但安

編注
*吉卜力為製作宮崎駿系列動畫的工作室，曾製作《天空之城》及《龍貓》等多部膾炙人口的經典動畫。

川上量生

排的是正職人員的位置（川上於二〇一一年進入「吉卜力」）。我平常本來就不太進公司，去了吉卜力之後，反而變得比較常進公司，但頂多一個禮拜兩次吧（笑）！而且進公司大多是為了開會。

村上　透過在吉卜力工作的經驗，有得到什麼啟發嗎？

川上　收穫真的很大呢！就算只是站在旁邊看鈴木製作人處理事情也覺得很有趣，學到很多值得參考的經驗。不過，畢竟有鈴本先生在，比較

沒有插手的餘地，所以我就以「多玩國」作為練習的對象，希望能將吉卜力的經驗帶進公司。

村上 本來想將在吉卜力修行的經驗活用於「多玩國」，沒想到結果卻恰恰相反，是吧（笑）？

村上×川上：努力爭一口氣，不想淪為別人的笑柄

村上 既然川上先生不常進公司，如何讓公司順利運作呢？

川上 我想一點都不順利吧！「niconico 動畫」其實不像外界所想的那麼成功。照常理想，應該大賺才是，但因為浪費的成本太多，所以是赤字。公司內部認為可能是因為舉辦「超會議」（「niconico 超會議2012」），又蓋了「nico Farre」（於六木木的著名舞廳「Velfarre」的舊址重建的活動會場）才會耗費過多成本，但我認為問題不只如此，應

171

特別対談　　村上隆×川上量生

172

該也是因為經營過於散漫的關係（笑）。

村上　「nico Farre」是個什麼樣的設施呢？

川上　是一座四面都是ＬＥＤ螢幕的會館。原本的構想是打造成互動式劇場……而且影像不是單向流洩，而是雙向映照的LIVEhouse，所以才會砸了很多錢，打造出四面都是ＬＥＤ螢幕的場地。

村上　一切都是為了追求現場演出效果吧？

川上　與其說是為了追求現場演出效果，不如說是追求活動效果更貼切吧！隨著網路服務的階段性擴張，視覺效果的提升也越來越難做。雖然藉由提升功能性，多少能拋出一些新點子，但還是有其界限，才想說透過活動矇混過去囉（笑）！藉由舉辦各種活動取代視覺效果的提升，便能營造出「『nico動』什麼都能玩」的印象，不是嗎？（笑）。我喜歡這種「可以做各種事情」的感覺。況且，要是不像這樣常常丟出一些新點子的話，馬上就會被人說：「『多玩國』根本就是『玩完國嘛！』」

173

不是嗎？所以為了不想淪為世人的笑柄，必須常常丟出讓「user（網路使用者）意想不到的點子」。

村上 「玩完國」這字眼是來自網路使用者的惡意批評嗎？

川上 一些不再使用的人說的，就像離職員工會說公司的壞話一樣，想找個正當化自己不再使用的藉口，但沒有明說是因為使用了哪個服務而萌生退意就是了。

村上×川上：背負赤字的「niconico 超會議」

村上 「niconico 超會議」非常成功的樣子，參與活動的人數大概多少呢？

川上 兩天活動辦下來約九萬二千人次吧。也得到各界很大的迴響，「沒想到『多玩國』可以做到這樣，真是令人刮目相看啊！」得到不少

這樣的評價。

村上　雖然沒辦法實際感受到網站上有很多人在使用你們的服務，但藉由舉辦活動，吸引數萬人參與，也許能帶來不一樣的強烈衝擊。

川上　的確如此。畢竟一直都有「沒想到女生這麼多」、「現在哪可能光靠活動吸引那麼多年輕人參與」這樣的偏見。

村上　是啊！其實我也很驚訝，沒想到看起來是御宅族的人其實不多。

川上　我想這是正常的吧！也許下次舉辦時，女生的參與比率會增加呢！

村上　明年（二○一三年）還會辦嗎？

川上　我是很想辦啦！但這次活動算一算，虧了四、五億。

村上　吸引了九萬人次還是不夠嗎？

川上　真的不夠。雖然預算約七億，但算一算，一張一千日圓的門票就算賣出十萬張，也只進帳一億。除了門票收入之外，還要有企業贊助、

作者村上 隆

盡量節省營運開銷等，要是不這麼做的話，要想定期舉辦這種規模的活動是很困難的。

村上 不只辦活動，看看有沒有其他能夠賺錢的商業模式，不就行了嗎？

川上 我常想這種事除了我之外，要是還有人能做就好了。畢竟沒有人能做的話，「多玩國」肯定很難撐下去吧（笑）！最近我常反省，告訴

自己一定要認真思考這個問題才行。雖然我做的決定成了一種標竿，但確實也導致公司虧損，所以必須先好好整頓一下自己才行。

村上×川上：尼特族*是日本的不良債券還是資產？

村上　我記得川上先生曾說：「尼特族是日本的隱性資產，想將它作為一種商業模式，培育成具有國際競爭力的文化。」

川上　「nico 動」的使用者確實蠻多是尼特族，雖然比率不算高，但尼特族中的確有很多是「nico 動」的使用者，這些人會積極創作，積極發表評論。我自己一直很擔心「nico 動」提供的服務是否能滿足他們的要求（笑），但後來發現我的擔心是多餘的，因為著迷「nico 動」的人，也會玩其他類似東西，畢竟這些人是尼特族，不是那種認真專一的個性囉！由這些人創造、發起的東西逐漸受到國際矚目，帶動日本成為國際

ニートは日本の不良債権か財産か？

之間次文化的發源地。也就是說，這些對日本的GDP（國內總生產毛額）沒有貢獻的人，也能藉由使用「nico動」，透過文化活動來宣傳日本文化。而且就某方面來說，還能自發性的降低成本，進行宣傳活動。我認為將這些對日本來說是不良債券的一族，轉變成對日本有價值的資產是一件非常棒的事。

村上　原來如此。發現原本沒有價值的東西有了另一種價值，是吧？

川上　是的。只要讓這一群人成為加分的力量，成為日本的隱性資產，就能造就一股大逆轉。然後將這部分延伸出去，便能跨出日本，朝國際發展。

村上　說到這個，記得「超會議」還召開過名為「Cool Japan」*的專題討論會，是什麼樣的討論會呢？

川上　那是經產省（經濟產業省）借用「超會議」的場地，召開像是「作戰會議」的討論會，算是經產省辦的活動，我也受邀出席。

編注
* 「Cool Japan」又稱「酷日本」。日本向韓國學習，用「Cool Japan」政策，設立創意聯合艦隊，聯合產、官、學各界，把日本文化創意推展到世界，同時也能振興日本的觀光產業。

村上　關於「Cool Japan」，我有點不以為然。近來大家關注的焦點，都是產業今後如何邁向國際化，到底「Cool Japan」是個什麼樣的活動呢？

川上　我也不太清楚。因為「Cool Japan」的活動預算不多，所以沒辦法贊助各個相關活動。不過與其把錢拿去贊助什麼奇怪的活動，不如像這樣擔任擴音器的角色就行了。感覺這麼做比較有效。

村上　這樣啊……或許吧！

川上　其實「Cool Japan」的活動規模彎大呢！枝野（幸男）經產大臣還親臨會場，光是他現身參與活動一事就很吸睛了。

村上×川上：網際網路是不毛之地

村上　暫且不論「Cool Japan」一事，光是能靠一個發想便將原先以為

是負分的東西，扭轉成對日本文化有貢獻的力量，真的是一件了不起的事。我也曾想砸下很多成本，創造一個東西，卻考慮到——一般外人眼中的專業人士所做出來的東西，往往無法滿足實際的需求。但我發現川上先生和你的團隊在創作過程中，打破了專業與業餘之間的藩籬。而且因為你們的創作，許多人得到了滿足與快樂，所以即便是尼特族，也有無限的可能，是吧？

川上　我想對象不只尼特族，應該還能發展出更多可能性。

村上　我們這世代製作動漫的人，看到MAD（MADMOVIE，剪輯、改編動畫和配音的二次創作影片）總覺得有點怪怪的。畢竟自己的作品以這樣的方式被再次使用，創作者卻拿不到半毛錢，我覺得這是一大問題。不過，現在靠這方式獲利的不見得是個人或團體吧！

川上　關於這方面的利益問題，我個人對於網際網路這塊領域真的很火大。可以說，網際網路的出現，導致內容的價格大幅滑落。雖說一開始

就算內容免費，只要有廣告收入就撐得下去，但因為 Google 之類的普及，讓我們更難從網路服務賺到錢，讓我真的做得頗灰心。單就能不能賺錢這一點來看，網際網路還真是不毛之地啊！

村上×川上：砸下百億，「努力做自己想做的事」

村上　網際網路是不毛之地，這是業界的共同認知嗎？

川上　沒錯。基本上是從模仿遊戲開始，大家只看到股價上揚的企業從中賺錢的機制，卻沒有建立一個藉由提供服務，讓使用者付費的機制，我覺得這樣十分莫名其妙。所以我們決定認真地拋出點子，認真地設計使用者付費的機制。但這樣的付費機制要成為真正的商業模式，起碼要過個五年或十年才行。想要一、兩年就賺錢，根本是不可能的事，所以憑的是一股傻勁，努力做自己想做的事，我想其他領域不太可能容許

這麼做吧！這就是為什麼「多玩國」五年來砸下百億，製作「niconico 動畫」的理由。畢竟要在 Google 這類創造免費文化的平台機制中求生存，要是沒有這種氣魄，絕對無法打造出賺錢的動力引擎。我們在服務上不斷推陳出新，也從中慢慢獲利。

村上 我想，就算是網路使用者，一開始也很難察覺到你們的意圖吧！

川上 不僅「niconico 動畫」，雖然不少人都說：「還是以前的東西比較好」，但我們要是一成不變，沒有提供新的服務，結果就是老朽。前面也提到過，為了不讓別人有這樣的感覺，一定要不斷拋出新意。尤其是那些對於付費機制非常抗拒的網路使用者，「如何讓他們心甘情願掏錢」對我們來說，就像是必須努力破關的遊戲。

村上 川上先生哪來這種一心要破關的膽識呢？

川上 除了常常提供新的服務之外，也許滿是赤字的財務報告也是一大惕勵吧！「多玩國」的年度收益報告每次都會成為網路上備受矚目的焦

182

點新聞。雖然這部分真的很叫人擔心，但想想，既然赤字是無法改變的事實，那就讓它成為一大宣傳要點也不錯囉（笑）！

村上 為努力在逆境中求生存的弱者加油打氣，更貼近日本人的民族性，你想瞄準的就是這一點吧？試圖營造出小蝦米對抗大鯨魚的氛圍，在對抗 Google 這樣龐然大物的過程中，逐步落實自己的理念。

村上×川上：「Cool Japan」應該替村上隆背書?!

村上 就像我說的小蝦米對抗大鯨魚的精神，日本人有著抨擊成功人士，向失敗者伸出援手的民族性。再回到「Cool Japan」的話題，要是依據「Cool Japan」的策略，真的打造出成功案例，那這案例也會成為被抨擊的對象？我覺得要是自己做的東西就是要被抨擊的對象，會有一種做白工的感覺。

川上　我想，日本人的平等意識過於強烈是一大問題吧！雖說是為了縮小差距，打造公平社會，但隨著全球化到來，必須與國際競爭，一定要認清理想和現實是有差距的。所以就算是「Cool Japan」，只要想到周邊效應很大，就該偏袒、支持村上先生和吉卜力這些能躍上國際舞台，與世界競爭的創作者才是最好的策略。問題是，身為官方的「Cool Japan」必須保持抽象、公平的立場，所以沒辦法替特定對象背書。

村上　是這樣嗎？

川上　就整體來看，應該是這樣吧！但這種事不能明說，默默偏袒就對了。日本高度經濟成長期那時也是，會替特定產業或企業背書，助他們一臂之力，韓國也是如此，三星就是一個最佳例子，想在國際上競爭就必須這麼做。我想藝術界需要這種支持力量的對象是村上隆先生；網路服務的話，當然就是我們「niconico 動畫」囉（笑）！由衷希望日本政府能拿出這種魄力。

村上　我看像「Cool Japan」這種由政府主導的活動，因為怕被外界說閒話，恐怕不可能這麼做吧！

川上　是啊！我覺得這部分的阻力實在太大了。拚命扯後腿的結果，就是讓我們的整體競爭力越來越薄弱。無論是家電、遊戲機、還是動漫，以往日本最引以為傲的產業也越來越不行了。

村上　今後該如何是好呢？

川上　我也不曉得該怎麼辦才好（笑）。畢竟不是我說什麼，就能解決的問題。我想，一定要改變現有制度，有個能打破現狀的領導人出現，才能解決這問題。這麼一來，日本社會才能有所改變。

村上×川上：過於膚淺的「正論時代」

村上　問題是，就算有了改變，也會馬上被消弭，就這樣無限循環下

去……

川上 就是啊！像「GREE」、「Mobage」〔DeNA〕這些日本原創的社群遊戲平台，之所以成不了氣候，也是出於一種嫉妒心態吧！

村上 是誰在嫉妒呢？

川上 來自世人的嫉妒囉！雖然利用手機連結到社群網站的付費機制，作法有點貪婪，但我認為還是要冷靜思考，立法規範這樣的付費機制是否妥當。若是因為制度上的問題，我覺得更應該先規範柏青哥；若是為了利益問題而出手，這問題就很複雜了。不過，一旦朝立法規範的方向走，勢必會箝制產業發展，削弱產業的國際競爭力。

村上 日本人過度強烈的平等意識，有時反倒成了一種阻力。

川上 感覺最近這種傾向越來越強，大家都很喜歡講些大道理。譬如，「nico 動」針對使用者進行一項關於「違法下載罰則化」的意見調查，沒想到認為就算訂立罰則也起不了什麼嚇阻作用的人，與認為必須訂立

罰則的人，比例上竟然差不多。足見日本人的道德觀還滿高的，雖然

這是一件值得誇耀的事，但日本人本來就有那種想一套、說一套的民族

性，這是想在國際競爭中求生存，絕對不能有的心態。

村上　川上先生也是想一套、說一套的人嗎？（笑）。

川上　沒這回事。我是那種不做表面工夫，想怎麼做、就怎麼做的人。

應該說，我盡量讓自己不要變成那種想一套、說一套的人，但這絕對

不是一件輕鬆的事。不過，我想現在的年輕人應該無法體會這樣的感覺

吧！因為大家都喜歡自以為是的滿口大道理，反而讓自己變得膚淺。

村上　我非常了解這種感覺。最近一位跟了我兩年的藝術工作者突然辭

職，想想可能是因為受不了我的囉唆與挑剔吧！後來我收到他母親寄來

的一封信，一疊厚厚的信紙，文筆非常有條理，對於自己兒子的任性深

感抱歉。就為人父母的立場來說，這封信的內容真的是句句道理，無可

挑剔，但對我來說，我要的不是這種正經八百的說明與道歉，因為藝術

這種東西本來就沒有道理可言，很多時候不是用理就能說得通。畢竟與個人的不合理、與社會的不合理有所衝突，也是藝術創作的一大前提。

村上×川上：**不要輕易否定「年輕世代」**

村上 我們常會感嘆現在的年輕人如何、如何，但川上先生和我也走過年輕歲月，也有過與上一代頻起爭執的經驗，就這樣一路成長過來。你覺得分歧點是落在哪個時候呢？

川上 我自己從年輕時，就覺得自己與周遭格格不入，感覺和同年齡的人沒什麼共鳴，反而和比自己年長的人比較有話聊。那時，總覺得自己好像生錯世代了。這種感覺大概持續了十年吧！雖然我覺得自己還蠻年輕，但現在ＩＴ業界執牛耳的都是比我年輕一個世代的人，看到平均年約三十幾歲，就已經頂著執行長頭銜的人，真的受到不小衝擊。尤其網

路業界的更迭特別快，也許我已經被歸類為「LKK」吧！這麼想來，或許往後三十年都會被叫「LKK」也說不一定，想想這時間還真是長啊（笑）！

村上 或許可以說，我們是挾在中間的夾心餅乾世代，想到往後三十年都被叫「LKK」，還真是痛苦呢（笑）！

川上 日本的團塊世代*和他們的上一代真的很強，這是無庸置疑的事。而那些年紀輕輕就嘗到成功滋味的人，可是打敗現在的四、五十代而站上頂峰，所以現在的日本是被這些我們口中的毛頭小子支配著。

當然，今後這些領導者也會逐漸凋零，取而代之的又是什麼樣的世代呢……也許就是被我們視為不成才的世代吧！但隨著大環境改變，或許會有什麼變化也說不一定，所以我覺得別太早對這些年輕世代妄下定論，或許今後的日本會成為更有活力，更能突顯年輕世代優點的時代。

編注
* 「團塊世代」一詞是日本經濟評論家、作家界屋太一所命名的，主要是指生於一九四七年到一九五一年之間，第二次大戰後嬰兒潮的人口。

村上×川上：「秀歌喉」的業餘愛好者與村上隆的共通點

村上 那麼，接下來「多玩國」或是「niconico 動畫」將朝什麼方向發展呢？

川上 我對公司的事情一向放任，所以這問題有點不太好回答……總之，我希望無論是「多玩國」這家公司，還是「niconico 動畫」這項服務，都能在日本社會占有一席之地，順利發展下去。

村上 是啊！電視圈有國營的NHK，也有民營電視台，感覺你們做的東西是介於兩者之間，提供即時資訊，應該很受渴求第一手情報的人青睞。

川上 沒錯。感受到我們做的東西對社會越來越有影響力時，就會想為國家、為社會做些什麼，所以思考專業人士與業餘愛好者之間的界線為何，成了我們的一大課題。基本上，上傳的所有素材都是自己製作的

「自給自足」作法其實不算原創⋯⋯而且啊，感覺很多「nico 動」的愛

好者都很像村上先生這種風格的人。譬如，「nico 動」有個「秀歌喉」

的服務項目，只要唱首歌，馬上就能得到別人的評價，很像自己在組團

練唱的感覺。除了有業餘樂團透過現有媒體出道的例子，也有自己

思考「如何推銷自己」，不靠製作人包裝而成功進軍歌壇的例子。同樣

的，透過「nico 動」成名的素人們也是如此，憑一己之力而成功。在

「秀歌喉」裡，有單純使用卡拉OK功能的人，也有自己創作伴奏、歌

曲的人，也算是一種自給自足的方式吧！而且使用者會在意如何讓自己

的點閱率提升，這種感覺很像準備出道的歌壇新人。就某種意味來說，

這種從無到有，建立一個新架構的方式和村上先生的行事風格挺像的，

不是嗎？但就專業層面來說，「nico 動」的業餘愛好者和專業人士還是

有落差，畢竟他們是在非正式商業架構中「創作東西」。

村上　不是有個叫 Jason 的藝術家，使用電鋸創作嗎？我覺得這創意蠻

有趣的（扮成電影《十三號星期五》的殺人魔 Jason 創作一系列雕刻作品），靠自己的創意包裝自己，成功行銷出去。

村上×川上：年輕創作者的「滿口大道理」與「今後發展」

村上 我們一直嘗試如何將新人的創作與經濟活動連結在一起。畢竟我們不是出資一方，所以對於靠自給自足方式創作的人，提供的資源有限。年輕朋友或是像川上先生說的那些老是滿口大道理的人，常將「錢這玩意兒最骯髒了」、「出錢的人就了不起啊！」、「我們要的是自由、不是錢」這些話掛在嘴邊。不少創作者之所以三十幾歲就放棄創作這條路，也多是以「必須養家活口」之類的理由說服自己。要是創作過程中一直抱持這種顧慮，就會懷疑自己的堅持。

川上 當今世上流行的大道理就是「因為實在搞不懂」這句話，正因為

找不到解決方法，這句話才會流行，不是嗎？因為就連政治都沒有訂下什麼明確的指標，所以大家才會把這句話掛在嘴邊，商界也是如此。

好比網路服務這塊領域，以前多是以成為 Google 第二為目標來經營，但近來越來越多是以介於企業與 NPO（非營利組織）之間的形態來經營，為什麼呢？因為不曉得要採取什麼樣的經營方式才能賺錢。

村上 是這樣嗎？

川上 我想是吧！製作一項商品，需要建立一定的資金周轉機制（協調關係、連帶關係）否則無法長久維持下去，不是嗎？問題是，這種事單憑一己之力有其限度，所以我們希望在能力範圍內給予創作者協助。像是資金挹助、世人的觀感等，無論是直接還是間接的部分，「nico 動」一直在摸索如何協助創作者。譬如，之所以製作「nico Farre」，是為了提供在「nico 動」從事音樂活動的人，一個業界也沒有的設備。對我來說，他們是一群新興文化的推手，但他們的才華卻不被重視，不是嗎？

這是我想改變的一點。雖然現在越來越多專業人士也想用用看「nico Farre」，但在使用條件上，我們還是將業餘愛好者與專業人士有所區隔。

村上×川上：構築一個能與「專業人士」一較高下的環境

村上 我比較在意的是，關於在網站上公開經過編輯的影像一事……也就是原創者該如何看待自己的作品被別人擅白使用的問題。好比拍賣公司從哪裡購入我們賣掉的作品，再進行拍賣一事。因為中間轉手的過程也會影響作品給人的印象，所以越來越多創作者會將作品拍照 Po 上網公開，主張自己的原創權。想請教川上先生的是，關於網站上的二次創作，也就是版權方面的問題該如何規範、控管呢？

川上 其實我很少公開談論這話題。我覺得「nico 動」剛推出時，大家

可以自由製作 MAD 那時是最有趣的時期。思考如何讓大家認同那樣的文化，成了最大的課題。當然，法律事務所那邊給了我很多建議，我也曾一度宣稱排除了某些版權方面的問題，但這種事終究還是不太可能順利解決。對於一直希望能保留草創時期風格的使用者們真的很抱歉，但我們一直努力構思如何建立一個合法的新機制。雖然這條路漫長又困難重重，但我們會一步步努力走下去。像是我們與 JASRAC* 等團體訂立契約，也與出版社合作，逐步拓展版權認可的範圍。今後我們會針對願意和使用者分享創作的創作者，給予一些獎勵機制，希望得到社會大眾更多認同。

村上 積極處理版權方面的問題，是吧？

川上 我想協助個人創作活動一事，對日本整體發展是有益處的。日本的整體國民素質很高，但金字塔頂端之人的平均素質卻不高，可見是策略部分出錯。無論是遊戲還是動漫，一直以來都是領頭羊的日本，要

是進入３Ｄ時代還守著一成不變的策略，地位肯定不保。即便如此，就個人專業水準來說，日本人還是很厲害，擁有讓外國人驚嘆的細心與毅力，所以協助那些以毅力為武器，奮鬥不懈的人是一件非常重要的事。但這種事光靠一個人的力量是不夠的，必須打造一個可以通力合作的環境。只要管理好版權方面的問題，逐步建立一個適合二次創作、共同創作的良好機制，日本的創作者一定更能發揮。

村上 有意思！原來如此，原來是這樣的想法啊！kaikai kiki 是一個由專業人士組成的團體，名字也是取自狩野派。面對國家在創作領域打出的策略實在不怎麼樣一事，川上先生有什麼看法嗎？

川上 關於這一點，我也不曉得該如何改變，或許必須先從最根本面的教育著手吧！問題是，有權力的人不等於是有腦袋的人，所以這問題還是很難解決嘍！

村上×川上：「niconico 動畫」能進軍國際嗎?!

村上 我還有一個問題，「niconico 動畫」的終極目標是只在日本國內發展？還是進軍國際呢？

川上 我想「nico 動」厲害的地方，在於個人創作者的實力很強。無論是動漫界還是遊戲界，唯有內容夠強才能進軍國際一較高下。「nico 動」想進軍國際，光靠現有資源是不夠的，所以我們也正在摸索中。

村上 除了語言方面的差異之外，還有什麼需要克服的問題嗎？

村上 我想還有市場方面的問題吧！「nico 動」之所以在日本能夠成功，HIROYUKI（西村博之，網路匿名 BBS 2ch.net 的創立者）真的幫了很大的忙。「nico 動」本來就是從在 YouTube 的動畫影片上加上評論開始的，但從 YouTube 無法得知評論來源，因而造就 niconico 成了傳說般的存在，吸引很多人使用，所以要想成功進軍海外，也要有這種傳

說背景才行。

村上 關於 YouTube 這件事，是精心策劃嗎？還是純屬偶然呢？

川上 純屬偶然。

村上 也就是無心插柳，柳成蔭，是吧？藝術界也是如此，很多藝術家懷才不遇的人生反倒成了一大賣點，拉抬作品的評價。所以川上先生希望能出現什麼讓國外使用者有所共鳴的事件，是吧？

川上 是啊！但要打造這樣的機會不是一件容易的事。雖然當前在網路服務界執牛耳的是 Google、Facebook 等來自美國的網路平台，但我感受到一股潛在的反抗力，所以若能打造出截然不同的價值觀，便能闖出另一片天。

村上 我想大家追求的不僅是便利性，使用者的情感問題也是一大影響因素吧！如何了解使用者的需求，如何提供最適切的服務……就算是偶然促成的契機，能否成功還是要靠自己思考如何掌舵吧！

川上　是啊！再來就是等待時機到來嘍！像 Facebook 這種支配體制即將邁向完全成熟期，但從來沒有一個媒介能夠持續興盛十年、二十年，一旦臻於巔峰就有可能崩壞，我賭的就是這個時機點。

村上　原來如此，我明白了。雖然我待的當代藝術界是個十分狹隘的領域，但也會思考川上先生所言：「自己設定打造遊戲的規則」，只是有時為了施行規則，必須連外國人士的想法也要顧慮，這是頗傷腦筋的一大課題。

村上×川上：吉卜力無法成為皮克斯*的理由

川上　從剛才一直都是由我回答問題，感覺有點反客為主呢（笑）！

村上　沒這回事。之前我曾以「日本人是什麼樣的民族？」為題，推出自己的作品，現在也常被問到對於這觀點的看法。譬如，近來吉卜力的

編注
* 皮克斯原文為Pixar Animation Studios，皮克斯動畫工作室，簡稱皮克斯，是一家位於加州的電腦動畫製片廠。截至2014年已獲得27次奧斯卡獎、7次金球獎、11次葛萊美獎。

動畫滲透世界各地，我看到台灣的鋼琴老師教學生彈奏《天空之城》的主題曲，真的很吃驚呢！這麼看來，吉卜力的地位明明很像迪士尼，為什麼卻無法成為另一個皮克斯（皮克斯動畫工作室＝被迪士尼收購後，成為全球最知明的動畫製作公司）呢⋯⋯？

川上 我想吉卜力根本不想變成迪士尼或是皮克斯那般規模吧！雖然他們想賺多少就能賺多少，但他們只想做自己想做的東西。在吉卜力，鈴木先生、宮崎駿先生、高畑勳先生說的話非常有分量，他們只想讓吉卜力在自己這一代結束之前，盡情做想做的東西就行了。所以我覺得吉卜力不可能變成迪士尼或皮克斯那般規模。

村上 我想知道的是，身為日本人的我們，進軍國際時應該抱持什麼樣的心態？也很好奇「niconico 動畫」會以什麼方式打入國際市場？就當代藝術界來說，其實與網路界和動漫界的處境不太一樣，當代藝術在日本社會沒有一席之地。雖然我們是以躍上國際舞台為目標來創作，但還

是不停探討、尋找日本文化中關於美的意識與一些問題點。

村上×川上：「自由開闊的活動」與「框架」

村上　村上先生不是常說：「為了將年輕創作者推銷到國際市場，一定要擬定戰略」、「必須先花點時間瞭解內涵才行」之類的主張嗎？

村上　應該說是 K-POP* 方式吧？也就是長期培訓人才。但不同的是，偶像會有引退的時候，我們的工作可沒有，只能持續不斷地修行。之前曾想過像是「CHAOS*LOUNGE」* 這類自由奔放的創作團體，應該是可以好好打造的對象。譬如，我以經紀人身分，好好包裝他們那些天馬行空的創作，可惜遭到他們反駁……我想除了當代藝術之外，不受框架束縛，自由開闊的創作方式早已在很多領域開花結果。就像「nico 動」舉辦的各種活動，還有初音未來* 和東方 Project* 等，都是這方面的成

編注
* K-POP指韓流文化。
* 「CHAOS*LOUNGE」是指由梅澤和木、黑瀬陽平、藤澤嘘等人組成的藝術團體，以網路上的畫像或是別人的二次創作為素材，修改拼貼後成為新作品，同時進行商業活動。
* 初音未來是網路虛擬的女歌手。
* 東方Project是日本同人遊戲社團。

功例子吧！但畢竟性質不同，這種成功模式還是不適用於當代藝術界，

因為當代藝術必須從了解框架開始，雖然有人認為這種束縛是一種「榨

取」，但這也是當代藝術有別於大眾藝術、上流社會藝術的地方。我所

從事的當代藝術創作這塊領域，在歐美有機會成為上流社會藝術，成為

投資對象，但在日本卻沒有這樣的環境。畢竟當代藝術起源於西方，不

是我們東方人馬上能夠理解的領域。其實就連打造當代藝術風潮的美國

和英國，為了創作能讓世人理解的作品，也歷經一段過程與準備。

川上　我想，從瞭解框架開始創造價值的方法就是內容的本質，果然還

是需要充裕的時間和資金吧！

村上　剛才聽川上先生說，為了讓「niconico 動畫」成為一項商品，砸

下上百億資金，我身處的業界也是如此。可見要是不砸錢，不打理出一

個適合的環境，根本不可能孕育出好作品。在日本，有很多藝術家默默

耕耘著，或許在他們看來，我們所做的事都是想著如何賺錢，其實我們

成天窩在工作室，投注心血創作，就算做的是上流社會藝術，但創作者的創作生涯絕對不像外界想得那麼光鮮亮麗。姑且不論這些，儘管我承受很多批評我是拜金主義者的責難，但這二十五年來，我一直在為打造理想的環境努力。只能不斷告訴自己，若能做出什麼結果，那些批評自然就沒了吧！

川上　我能瞭解這種心情。

村上　川上先生說過日本人的道德觀很強，換個說法，也許就是因為這樣，才容易形成小團體吧！好比少年漫畫誌《JUMP》、《MAGAZINE》有其各自風格，漫畫家若要跳槽到別的雜誌時，必須配合新雜誌改變畫風，也就是先樹立風格，再試著順應的做法。現今日本藝術界還沒有這種觀念，所以這是我努力的目標。

村上×川上：從日本可以預見世界的未來

川上 村上先生想過什麼是品牌？如何打造品牌嗎？

村上 從長期觀點來看，我很擅長將年輕藝術家們品牌化，卻不知道如何推銷自己，為什麼呢？因為日本人很排斥這種事（笑）。

川上 這樣不是很奇怪嗎？一般成功躍上國際舞台的人，在日本應該也很吃得開啊！

村上 像推特就是一個很好的宣傳工具，所以我也會上推特發表看法，分享想法，其實我可以將創作重心完全移往國外，但我並不打算這麼做，因為身為日本人，我想看看現在的日本會變得如何。我認為日本是一個可以預見世界未來的國家，從日本可以預見世界的未來，不是嗎？

川上 是啊！我也這麼認為。不管怎麼說，日本還是富裕的國家，很多人即使不工作還是可以過得很好，所以從日本可以預見世界的未來。

204

只要產值提升，人口成長，需求就會跟著增加。這麼一來，世界文明就是由這一群不必工作卻能過得十分愜意的人打造出來的，當前日本算是很接近這種狀況。以日本網路界為中心發展出來的文化，肯定會成為預測今後世界動向的資料，是吧？我認為日本的次文化會成為青史留名的「樂園時代」。雖然日本還有很多地方必須改變，但就某種意味來說，其實不太希望現在的日本有何改變，想想還真是矛盾。當然，我也在思索，今後「nico 動」究竟應該扮演什麼角色。

村上　正因為日本是走在世界尖端的國家，所以一定要明瞭我們身處的環境蘊藏著多麼豐厚的資產，深入瞭解這個能夠預見世界未來的國家。問題是，現今日本的經濟實在太疲弱了。風光不再是不可否認的事實。當中國掀起一片當代藝術風潮時，我正因為聽到太多批評日本已經不行的聲音，所以我才毅然決然地舉辦活動，試圖扭轉世人對日本的看法。當中國掀起一片當代藝術風潮時，我在那裡辦了一場名為「GEISAE」，規模前所未有的活動（二〇〇八年

アーティストが生きていくためのフレーム

舉辦的「GEISAI#11」），從日本和台灣運來大量的LED，將會場裝飾得非常閃亮，堪稱世界級VIP氣氛。當然，會場來了很多中國富豪，我之所以砸下八億製作費，就是為了讓那些中國富豪知道「在這裡，可以感受到超乎你們想像的日本」。

川上　砸下的錢比「niconico 超會議」還多，是吧？（笑）。

村上×川上：為了孕育出藝術家而設的框架

川上　最後再請教一個問題，您是怎麼看待為了孕育出藝術家而設的框架呢？

村上　關於這問題，我有很多想法。譬如，我長期和一群日本陶藝家合作，這群人當中，有些人創作著一年賺不到二百萬日圓的作品，過著自給自足的樂活人生，雖然金錢方面並不寬裕，但靠著雜誌和網路宣傳，

成功拓展自己的知名度，成為知名陶藝家。因為在日本，對於藝術創作這件事，始終套上一個既定框架，藝術家就是創作賺不了什麼錢的作品，過著嗅不到銅臭味的人生。現在的我，就是一個在當代藝術界力抗美國人、英國人、還有中國人的頑強分子，試圖打造一個能夠贏得勝利的框架，但我明白光這樣是不夠的。

川上　您的意思是，設定的框架不只一個囉？

村上　是的。若在日本能創作自己喜歡的東西，也能得到世人的認同，就沒必要依循當代藝術既有的框架，甚至能將這個框架扭轉成藝術家的生存之道，推廣到國際。我就是抱持這種想法，與這群陶藝家合作。雖然大家都明瞭到這種框架的意義，但還是需要再加把勁，尤其我們所處的當代藝術界是個非常保守的世界，所以今天能和川上先生這種能站在一個高度，俯瞰世界的人對談，真的是獲益良多。我身處的環境也是，必須要有更多懂得擬定戰略的年輕人加入，才有放眼未來，無限拓展的可能。

※本文是根據二〇一二年五月十八日「nico nico 現場直播節目」播出的「nico 現場 talk show～創作人的條件～怪人能改變世界?!村上隆×川上量生」，節目播出後兩人的對談內容重新改寫而成。

特別対談　村上隆×川上量生

NEO DESIGN 26

創造力的極論：
村上隆在藝術現場談「覺悟」與「繼續」
（創造力なき日本：アートの現場で蘇る「覚悟」と「継続」）

作　　　者	村上隆
譯　　　者	楊明綺
企劃選書	徐藍萍、賴曉玲
責任編輯	賴曉玲
版　　　權	吳亭儀、翁靜如
行銷業務	何學文、林秀津
副總編輯	徐藍萍
總 經 理	彭之琬
發 行 人	何飛鵬
法律顧問	台英國際商務法律事務所 羅明通律師
出　　　版	商周出版
	台北市中山區104民生東路二段141號9樓
	電話：(02) 2500-7008　傳真：(02)2500-7759
	E-mail：bwp.service@cite.com.tw
發　　　行	英屬蓋曼群島商家庭傳媒股份有限公司城邦分公司
	台北市中山區104民生東路二段141號2樓
	書虫客服務專線：02-25007718 · 02-25007719
	24小時傳真服務：02-25001990 · 02-25001991
	服務時間：週一至週五09:30-12:00 · 13:30-17:00
	郵撥帳號：19863813　戶名：書虫股份有限公司
	讀者服務信箱：service@readingclub.com.tw
	城邦讀書花園：www.cite.com.tw
香港發行所	城邦（香港）出版集團有限公司
	香港灣仔駱克道193號東超商業中心1樓 / E-mail：hkcite@biznetvigator.com
	電話：(852) 25086231 傳真：(852) 25789337
馬新發行所	城邦(馬新)出版集團
	Cité (M) Sdn. Bhd. (458372 U)
	11, Jalan 30D/146, Desa Tasik, Sungai Besi, 57000 Kuala Lumpur, Malaysia
	電話：(603) 90563833 傳真：(603) 90562833
封面 / 內頁	張福海
印　　　刷	卡樂製版印刷事業有限公司
總 經 銷	高見文化行銷股份有限公司
地　　　址	新北市樹林區佳園路二段70-1號
	電話：(02)2668-9005 傳真：(02)2668-9790 客服專線：0800-055-365

■2014年11月4日初版　　　　　　Printed in Taiwan
■2021年5月21日初版5刷
定價／320元

ISBN 978-986-272-652-5 著作權所有 · 翻印必究

國家圖書館出版品預行編目(CIP)資料

創造力的極論：村上隆在藝術現場談「覺悟」與「繼
續」／村上隆著；楊明綺譯. -- 初版. -- 臺北市：商周
出版：家庭傳媒城邦分公司發行2014.11 面；公分. --
(Neo design；26)

譯自:創造力なき日本：アートの現場で蘇る「覚悟」
と「継続」

ISBN 978-986-272-652-5(軟精裝)

1.藝術 2.文集 3.日本

907　　　　　　　　103016806

SOZORYOKUNAKI NIHON
- ART NO GENBA DE YOMIGAERU 「KAKUGO」 TO 「KEIZOKU」
©Takashi Murakami 2012
Edited by KADOKAWA SHOTEN
First published in Japan in 2012 by KADOKAWA CORPORATION, Tokyo.
Chinese translation rights arranged with KADOKAWA CORPORATION, Tokyo.
Complex Chinese Translation　copyright ©2014 by Business Weekly Publications, a division of Cité
Publishing Ltd.